太極拳規範・太極刀劍合編

馬有清 著

U0132554

商務印書館

太極拳規範・太極刀劍合編

作　　者：馬有清

責任編輯：李倖儀

封面設計：李莫冰

出　　版：商務印書館（香港）有限公司
　　　　　香港筲箕灣耀興道 3 號東滙廣場 8 樓
　　　　　http://www.commercialpress.com.hk

發　　行：香港聯合書刊物流有限公司
　　　　　香港新界大埔汀麗路 36 號中華商務印刷大廈 3 字樓

印　　刷：美雅印刷製本有限公司
　　　　　九龍觀塘榮業街 6 號海濱工業大廈 4 樓 A 室

版　　次：2017 年 11 月第 1 版第 1 次印刷
　　　　　© 2017 商務印書館（香港）有限公司
　　　　　ISBN 978 962 07 3442 7
　　　　　Printed in Hong Kong
　　　　　版權所有　不得翻印

前　言

　　太極拳是中國武術中的寶貴遺產，它在擊技方面久享盛譽，在鍛煉身體、增強體質、促進身心健康上有很好的作用。太極拳很久以來就在世界各地廣泛流傳，目前世界各地都有不少人練習中國太極拳來養生健體，太極拳已經成為中國和世界各國文化交流中的重要項目。

　　太極拳有幾種流派，吳式太極拳是其中之一。已故香港著名作家、武術家、太極拳宗師馬有清先生，受業於楊禹廷老師，得吳式太極以及各家拳術之真傳，被譽為「國術泰斗」。在他五十餘年的教學與實踐中，不斷創新研究，用科學方法驗證了中國傳統太極拳的確對養生、益壽延年起到了重要的作用。

　　他主張練太極拳要「意形並重」、「內外兼修」。他以傳統的太極拳十三勢為基礎，在拳架上創圓周度數、正隅方向等規範，使拳架規矩化；在練習太極拳的過程中，他是唯一一位提倡太極拳的「蓄外意」和「點論」；他一生鑽研太極拳的養生術和擊技術，對太極拳的發展與傳承作出了巨大的貢獻。

　　鍛煉太極拳的人，也都喜愛練太極拳系裏的一些古兵器，尤其是太極刀和太極劍。因為練太極刀和太極劍，不僅能使練者在身心上獲得像太極拳那樣的恬靜和舒暢，而且由於刀、劍在手，妙趣在心，龍飛鳳舞，氣馭神行，就更加豐富了練者的意境和情趣。練習日久，潛移默化，將會使練者姿態輕健儒雅，舉止雍容大方，無形之中改善了儀態和風度，還可以培養機智和淳樸謙和的美德。

　　在上世紀五十年代末，馬有清宗師追隨楊禹廷老師學習太極拳和太極器械，歷時八年。在他五十多年的教學研究生涯中，跟他學過拳的學生和弟子可謂桃李滿天下。他的行功、刀、劍，輕靈精細，無微不至。

　　馬有清宗師傳授的太極刀和太極劍，和他傳授的太極拳一樣，既講究手、眼、身、步的基礎規矩，又講究表達器械的特色。對刀、劍的練法，他強調要按「點」（即刀點、劍點）去練。刀、劍由柄首至鋒刃，處處皆有法，式式皆不空。即表現了刀、劍之特色與神韻，而又不失其真。

　　馬有清宗師移居到香港後，於 1983 年應當時廣大的學拳愛好者要求，在中國北京友誼出版公司，出版了《太極拳規範》、《太極刀劍合編》兩本教材書。當年已銷售了三十多萬冊，很多學拳愛好者都用這兩本教材作為研習太極拳的準確規範。但因過了三十多年，此書現於坊間已不多見。近年來，海

內外許多太極拳愛好者，尤其新學者迫切要求重印，而且不僅為廣大太極拳愛好者所必需，也是現時當教練者所必備，是馬有清宗師傳授吳式太極拳的準確藍本。

有見及此，馬有清宗師生前創辦的《太極拳之研究》編著工作室，重新編輯前述兩書，以原書的完整內容，重新更換馬有清宗師造詣精深之時拍下極為珍貴的教學影片，仔細整理出版。這些教學影片是首次公開發表。馬有清宗師全部的珍貴資料為《太極拳之研究》編著工作室所僅有。

需要說明的是，公開發表這教學影片，純是為了滿足廣大學拳愛好者的需求，讓他們可以真正看到吳式太極拳一代宗師馬有清先生的傳世精品。教學影片附於全書末，讀者可掃描 QR 碼或瀏覽附上之網站連結。

最後，感謝在馬有清宗師晚年時簽約並公證的入室弟子們。他們無微不至照顧宗師十幾年，直到宗師離世，他們誠心誠意的做到了對宗師生養死葬與傳承的承諾。

馬有清《太極拳之研究》編著工作室

2016 年 4 月於北京

目 錄

出版説明

　《太極拳規範》及《太極刀劍合編》於二十世紀八十年代出版，礙於當時的印刷技術，書中由馬有清宗師示範的拳照質素難與現今出版水平相比。為了保留馬宗師的丰姿，同時讓讀者在練習時可作參照，特意邀請馬宗師的徒孫廖漢文先生重新拍攝每個動作招式。

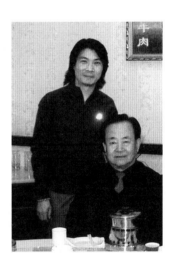

馬有清宗師與徒孫廖漢文（加拿大黃孝廉的徒弟）2002 年在北京合影。

上 篇

關於太極拳

第一章

太極拳源流與吳式太極

一、吳式太極拳今昔

太極拳創始於何時、何人，因歷史久遠又缺乏系統的確實史料，故較難考證。遠在中國南北朝時，武術中就有內功太極拳之功法出現，到了唐代許宣平、李子道等傳練三十七勢、先天拳等。元、明之際，道士張三丰發展了太極功，所傳名十三勢，後人奉為太極拳之祖師。張三丰在湖北省武當山修煉，其拳傳習日眾，稱為「武當拳」。拳勇之技始見「內家武當」和「外家少林」之說，然武術實始於一宗。其後，陝西王宗（王宗岳）以其技北傳至河南蔣發。蔣發傳河南懷慶府陳家溝陳長興。陳長興傳河北楊露禪，由楊露禪、楊班候、楊健候父子傳於京都（北京），太極拳始廣泛流傳。

吳式太極拳始於蒙族人全佑（1834-1902）。全佑受業於楊露禪、楊班候父子。後裔傳其子吳鑑泉（從漢姓吳，1870-1942），在北京、上海、香港等地傳播，形成創新的流派。

近代在北京的吳式太極拳家有吳鑑泉、吳圖南、徐致一、全佑、王有林（茂齋）、楊禹廷、馬有清等。

太極拳在北京發展之後，其傳續系統見附圖。

近代吳式太極拳承傳一覽

楊露禪	楊班候	凌山			
		全佑	吳鑑泉	吳圖南	馬有清
			王茂齋		
		萬春		楊禹廷	馬有清
	楊健候	楊少候	烏拉布（吳圖南）	馬有清	
		楊澄甫			

馬有清宗師這套「太極拳」、「太極刀」和「太極劍」是承傳於楊禹廷先生的，在中國和世界各地流傳甚廣，深受世界各地練者的喜愛，並已成為太極拳的主要流派之一。馬宗師歷經了半個多世紀，用科學的方法論證，並通過實踐把太極拳從身體的尺寸到體感都合理地規矩化，這樣使得每位練者，無論身體或工作上都受益良多。

馬有清宗師曾經說過，因為練習太極拳，所以讓他壽命多了五十多年，練習太極也成了他一生最喜愛的事業。早在他二十幾歲時，醫生已經宣佈他所患的疾病是很難醫治的，但是通過鍛煉太極拳，加上合理的養生方法，改變了他的一生。這是太極拳創造出來的生命的力量。

二、馬有清宗師生平

馬有清宗師生於 1928 年 8 月 28 日，故於 2012 年 7 月 3 日，享年 84 歲。他是國內外武術界享有盛譽的一代國術泰斗，也是近代能夠精通各家拳術和著作最多的太極拳一代宗師。

馬有清宗師原籍北京市人，出生在一個古玩世家，1980 年移至香港定居。他自幼隨祖父習武。1958 年起從楊禹廷（收為關門弟子）、吳圖南（收為嫡傳入室弟子）、駱興武、王繼武、奇雲和尚等大師習各家拳術，所學各家，盡得真傳，純熟精深。在 1962 年至 1964 年北京市武術比賽中，他曾連續三屆獲太極拳、形意拳等多項冠軍，聲震海內，名噪武壇。上世紀六十年代初期，馬有清宗師是那個年代最年輕有為的著名拳師，更應當時的中國中央建築工程部邀請，用了三年時間，教導部長級以上老幹部練習太極拳來健身養生。

馬有清宗師的一生都在做研究、傳承和發揚太極拳的工作，並且為中國的傳統武術文化發展奠定了根基。他所編著的武術書籍有：《太極拳之研究》系列、《武術詞語手冊》、《太極拳規範》、《太極拳刀劍合編》、《奇雲大悲拳》、《程氏八卦掌》等。馬有清宗師專長太極拳研究，還精於形意拳、八卦掌、大悲拳。他畢生都在研究「微觀太極拳」學說，並提出太極拳的「蓄外意」、「點論」，為太極拳在養生和搏擊方面作出了巨大的貢獻。他在傳授太極拳時，還延續着吳圖南（太極泰斗）倡導武術「強族強種」、「衛身衛國」的主旨。他教學嚴謹，在武術太極拳理論與實踐的傳播領域內，他堅持的教學原則是：既不能冤枉古人，也不能欺騙今人，更不能貽害後代。多年以來，馬有清宗師無論在拳術上，還是在武術理論研究上，都有極高的造詣，為後人留下許多寶貴的太極拳資料，並將他所研究的各家拳術的精髓，流傳後世，不愧為武術界一代國術泰斗。

中國著名作家柯興先生，在 2009 年出版了一本關於馬有清宗師的自傳，書名為《太極英雄傳奇》。書中的內容，全是根據馬有清宗師提供的講述錄音來撰寫，詳細記錄了他學拳生涯中遇到的所有艱辛和生活軼事，資料極為珍貴。

三、馬有清太極拳的獨特風格

馬有清宗師的行功鬆靜、變轉圓活、意境深邃、表裏精粗、無微不至。他在長期的實踐與教學中，對太極拳的理論和技術方面皆有創新。

首先他以科學和醫學的方法來研究太極拳，並以人體的尺寸、結構和體感，把太極拳規矩化。他說如果按照以前的教學方法，是老師在前面練，學生在後面模仿，無一定規矩遵循，所以練出來的拳百人百樣。於是馬有清宗師 1961 年在中國教拳的時候，幫助他的老師楊禹廷先生寫了一份教材。這份教材是按照太極拳十三勢（八門五步）的原理，把傳統套路按勢分動定出方位和度數，明確定出每一套動作的起止點和行動路線，並把各勢的動作儘量按照太極拳的虛實、開合等原理分成奇偶（單動和雙動），舉凡太極拳的概念、眼神等皆有詳細規定，便利了教學和練習。1962 年到 1964 年期間，應當時中央建築工程部的邀請，馬有清宗師在該幹部訓班和其屬下單位教授太極拳時，把這份教材整理後，由該部委託中國工業出版社出版，書名為《太極拳動作解說》，目前這本書已不多見，它是吳式太極拳的重要教材。

馬有清宗師主張練太極拳時要「意形並重」、「內外皆修」。他強調太極拳要有尺寸、要規矩化、要有知覺。「知」是明己知人，「覺」是要有體感。因此他在教拳時，要把每個動作按尺寸做好，即循規蹈矩，一絲不苟，但又要輕靈活潑，純任自然。

馬有清宗師用科學的教學方法，提出練者在練太極拳時，要「以心行意」、「以意導體」、「以體導氣」、「以氣運身」的精確見解，解決了太極拳中「心」、「意」、「體」、「氣」四者的主次關係，並把它們具體化，豐富了太極拳行功的理論和方法。

四、太極拳的特點

太極拳是中國寶貴的民族文化遺產，千餘年來太極拳不斷流傳，它不僅是防身自衛的擊技手段，而且是人們用以健身祛病和延年益壽的重要方法。

太極拳從姿勢的外形上看，它有鬆、柔、圓、緩、勻等特色。行功時它的動作自然安穩，輕鬆柔和，既要徐徐依一定次序而動，又如行雲流水，連綿不斷。這樣使練者周身的關節和肌肉依照一定程序節節地輪換進行運動，又可以達到全身活動的完整與協調，因而使練者全身內外，都能獲得良好的休整和鍛煉。

在內在心理方面，太極拳要求練者內心安靜、精神輕鬆集中，重要的是練拳時始終是以意識引導動作。因此它既可以消除人們在日常生活和工作中的緊張與疲勞，達到身心休息，又可以養成良好的「平靜」習慣，培養人們沉着冷靜、堅毅勇敢、靈活機智等優良品質和作風。

太極拳要求呼吸自然深長，即所謂氣沉丹田。久練可以增加肺活量，借助調養氣息，達到養生長壽的目的。

當前，經過許多醫療部門和體育科研單位研究證明，太極拳運動對人體的中樞神經系統、心臟血管系統、呼吸系統、消化系統、新陳代謝等方面，都極為有益。

目前在中國和世界各地，都有很多人在練習以柔為主、剛柔相濟的太極拳。人們練太極拳，除了因為它有許多好處之外，還節省體力、時間，及不需要甚麼器材和設備，這顯然也是當前太極拳風行全世界的原因。

太極拳適合不同性別、年齡和職業的人鍛煉，尤其是中老年人以及體弱有病的人更加適合練太極拳。我們通過多年的教學和實踐也證明了這一點。許多慢性病患者經過一段時間的鍛煉，病狀消失，恢復了健康，可以重返工作崗位，繼續為社會服務。特別要指出的是一些腦力工作者，他們長期在辦公室和實驗室內工作，缺少運動，日久會導致身體失調，甚至患病。這些人如果經常保持太極拳的鍛煉，對調整身心、增進健康會有明顯的效益。現今許多女士也練太極拳，一來保持健美，延緩了衰老，增強了活力，二來也陶冶了性情，這都是太極拳深受歡迎的原因。

所以我們希望更多的人能學習太極拳，使中國這一古老的瑰寶，在中外人們的生活中繼續放出絢麗的異彩。

五、習練太極拳應注意事項

馬有清宗師在傳授太極拳時，對不同的學生採用不同的方法，來幫助他們練好太極拳。尤其是病患者，他們通過一段時間的鍛煉之後，很快恢復了健康，重返工作崗位。

馬宗師認為，首先要解除這些人思想上的負擔，擺正對太極拳效益的認識。許多病患者為了擺脫疾病之苦，心情急躁，又以為太極拳能醫治百病，急於求成。所以要引導他們安下心來，正確理解太極拳的作用，知道練太極拳是增強體質，調理生理機制，從而達到祛病復原的道理，首要樹立信心，養成良好的生活習慣。

另外，練拳時要控制數量，不可貪多。馬宗師教我們採用單式練習法或定式練習法來輔導學拳者。有些人不能一次練整套拳，可以採用分段練習。難度較大的姿勢可以變通辦法，如獨立步可做虛丁步以防站立不穩的傾跌；蹬腳可以蹬後把腳落地；擺腳擊不到腳面可以擊膝蓋等等。

而且馬宗師還為病患者安排一套「簡易八大勢練法」，很多過去跟我們練過拳的人都知道，有些人初練時就是從這些姿勢開始的。「簡易八大勢練習法」就是單練太極拳的一些姿勢，它包括定步練習、活步練習和左右變勢練習。即一、定步雲手；二、活步雲手；三、左右進步攬雀尾；四、摟膝拗步（去）倒攆猴（回）；五、野馬分鬃（去）斜飛勢（回）；六、左右進退搬攔錘；七、左右進退金雞獨立；八、左右進退玉女穿梭。

第二章

太極拳規範

一、太極拳的方位和度數的設置

我們現在練的太極拳，亦稱「太極拳十三勢」。

十三勢包括：掤、攦、擠、按、採、挒、肘、靠、進、退、顧、盼、定，也就是所謂「八門」(掤、攦、擠、按四正方，即「四正」；採、挒、肘、靠四斜角，即「四隅」)；「五步」(進、退、顧、盼、定，即代表前、後、左、右、中)，在老拳譜中也有稱為「五行」、「八卦」的。總之過去前輩們在研練太極拳及其器械套路時，首先有了空間、方向和位置的設想。「十三勢」的制定，可以說是十分科學的，它假定人處在中央的位置上，為了更好地利用空間去應付周圍的一切，看來只有「八門五步」十三勢的設置，才是佈局合理周密、運動(攻守)照顧全面的最好方法。

今天我們習練太極拳，首先要弄清楚上述的十三勢之外，如果能按照圓周360°劃分太極拳運動的角度，就更容易定出運動的位置和方向，更準確更快地掌握太極拳術，因為這是太極拳手、眼、身、步的初步規矩。

1. 太極拳的八方線

八方線是假定人在中央位置上，面向南方站立，其前方為南，後方為北，左方為東，右方為西，即圖中實線所表示的為四正方形。另外，其左前方為東南，左後方為東北，右前方為西南，右後方為西北，即圖中虛線所表示的四隅方向。(見圖 1)

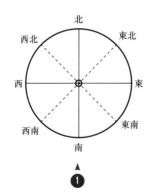

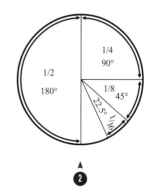

2. 太極拳的圓周度數

本書中，用幾分之幾的字樣來代替圓周度數（見圖 2），其分數和度數的對照如下：

一　周　＝ 360°

1／ 2　＝ 180°

1／ 4　＝ 90°

1／ 8　＝ 45°

1／ 16　＝ 22.5°

二、太極拳的基本步法與主要手法和腿法

1. 太極拳的主要步法

1.1 按照兩腳的距離和角度所分的步法

正步：左右兩腳腳尖向着同一個方向，一前一後，前腳腳跟和後腳腳尖的距離，其前後為一腳長，其左右為一腳寬，稱為正步。若按照八方線和圓周度數劃分，則兩腳的前腳腳尖或腳跟，和後腳腳尖或腳跟，站在其面向四正方向（東、南、西、北）大約在 30° 的同一斜線上的稱為正步。

隅步：左右兩腳腳尖向着同一個方向，一前一後，前腳腳跟和後腳腳尖的距離，其前後為半腳長，其左右為一腳半寬，稱為隅步。若按照八方線和圓周度數劃分，則兩腳的前腳腳尖或腳跟，和後腳腳尖或腳跟，站在其面向四隅方向（東南、東北、西南、西北）大約在 45° 的同一隅線上的稱為隅步。

1.2 按照姿勢所分的步法

自然步：兩腳並列，腳尖相齊，兩腳中間距離約為一個立腳；兩腳外緣之間距離，約等於本人的胯寬。如預備式初站時的步法，及合太極收式後的步法。

平行步：兩腳並列，腳尖相齊，兩腳外緣之間距離約為本人肩寬。如預備式第二動開步後的步法。

弓步：重心在前腳，弓膝（膝蓋與腳尖上下對正，膝左右側亦與足大指、足小指對正，勿向前閃或左右歪斜），後腿彎要舒直，後腳跟要蹬直。後腳掌全部虛着地（正、隅步皆如此）。如攬雀尾第二動；左右斜步摟膝第二動。

坐步：後腿彎曲，身體後坐，尾閭對正後腳跟，重心在後腳：前腿舒直，前腳腳跟虛着地，腳尖上翹（正、隅步皆如此）。如攬雀尾第一動；左右斜步摟膝第一動。

騎馬步：（又稱馬襠步）兩腳並列分開，兩腳尖微向外斜（小丁八步），中間距離約為兩腳長，兩腿彎曲，身在兩腳之正中蹲坐，重心平均在兩腳。如斜單鞭第二動；扇通背第二動。

虛丁步：右腳橫置，右腿直立；左腳尖虛着地，左腳跟靠於右腳裏側，左腿膝部微屈，兩腳形如丁字形。如左高探馬第一動和高探馬第二動。

拗步：弓左膝（左弓步），右掌前按；或弓右膝（右弓步），左掌前按皆為拗步。如摟膝拗步第八、十動。

順步：弓左膝（左弓步），左掌前按，或弓右膝（右弓步），右掌前按皆為順步。如撲面掌第二動。

一字步：兩腳一前一後（弓步或坐步），前腳裏側與後腳裏側在一條直線上。如野馬分鬃第二動並步之
　　　　動作；退步跨虎第一動放手撤步之動作。

僕步：兩腳腳尖均向前方，平行分開兩腿，兩腳中間距離約為兩腳長（如騎馬步距離）；右腿弓膝，身
　　　　向右腿下坐，腰須竪直；左腿舒直，左腳腳掌全部虛着地，重心在右腳（如下勢之步法）。

2. 太極拳的主要手法

2.1 太極拳的掌法

立掌：立掌要求五指分開、指尖向上，大指梢節與食指第二節橫紋呈水平線。如摟膝拗步之掌。這樣
　　　　要求是便於鬆垂肘部。但順步掌則大指橫指，其餘四指直立。如撲面掌之掌，因為順步式掌與
　　　　弓步在一側之故。

平掌：掌心向上或向下，指尖向前。如攬雀尾第五、六動之掌和抱虎歸山第一、二動之掌。

側掌：掌直立，指尖向上，掌心向左右，掌側切。如退步跨虎式第二動之掌。

2.2 太極拳的拳法（又稱為捶）

　　　　要求五指回攏，大指裏側扣壓在食指和中指的中節；拳面要平，拳心要虛，五指鬆攏，不要過實。

2.3 太極拳的鈎法

虛鈎：鬆腕五指鬆攏下垂，鈎尖虛攏向下如單鞭的鈎。

實鈎：腕部彎曲，五指聚攏，鈎尖向上。如肘底看捶和退步跨虎的鈎。五指聚攏的原因是便於上臂骨
　　　　（肱骨）向內旋轉、向後伸延。

3. 太極拳的主要腿法

分腳：一腿獨立舒直，另一腿提膝然後再將小腿向外分踢，腳面要平，腳尖向前舒伸。如左、右分腳。

蹬腳：一腿獨立舒直，另一腿提膝然後再將小腿向外蹬出，腳尖向上，腳跟外蹬。如轉身蹬腳。

踢腳：一腿獨立舒直，另一腿提膝然後再將小腿向前上方踢出。腳面要平，腳尖向前舒伸。如披身踢腳。

二起腳：縱身起跳一腿前踢之後，其腳未及着地，另一腿繼續連踢；兩腳要求：腳面要平，腳尖向前舒伸，此腿老稱二起蹦子。如翻身二起腳。

擺蓮腳：一腿獨立舒直，另一腿提膝然後再將小腿舒伸擺腳，腳面要平，腳尖向前舒伸，單手或雙手在擺腳時擊拍腳面。如十字擺蓮和轉腳擺蓮。

第三章

太極拳 八十三式（三二六動）

各 式 順 序 及 分 段 説 明

一、八十三式太極拳各式順序

本套太極拳共八十三式，三二六個動作，其姿勢名稱順序如下：

第一式	預備式（四動）
第二式	攬雀尾（八動）
第三式	斜單鞭（二動）
第四式	提手上式（四動）
第五式	白鶴亮翅（四動）
第六式	摟膝拗步（十二動）
第七式	手揮琵琶（二動）
第八式	上步搬攔錘（四動）
第九式	如封似閉（二動）
第十式	抱虎歸山（四動）
第十一式	左右摟膝（四動）
第十二式	攬雀尾（六動）
第十三式	斜單鞭（二動）
第十四式	肘底看捶（二動）
第十五式	倒攆猴（六動）
第十六式	斜飛式（四動）
第十七式	提手上式（四動）
第十八式	白鶴亮翅（四動）
第十九式	摟膝拗步（二動）
第二十式	海底針（二動）
第二十一式	扇通背（二動）
第二十二式	撇身捶（二動）
第二十三式	卸步搬攔錘（四動）
第二十四式	上步攬雀尾（六動）
第二十五式	正單鞭（二動）
第二十六式	雲手（六動）
第二十七式	左高探馬（二動）
第二十八式	右分腳（四動）
第二十九式	右高探馬（二動）
第三十式	左分腳（四動）
第三十一式	轉身蹬腳（四動）
第三十二式	進步栽捶（六動）
第三十三式	翻身撇身捶（二動）
第三十四式	翻身二起腳（六動）
第三十五式	左右打虎（四動）
第三十六式	提步蹬腳（二動）
第三十七式	雙風貫耳（二動）
第三十八式	披身踢腳（四動）
第三十九式	轉身蹬腳（四動）
第四十式	上步搬攔捶（六動）
第四十一式	如封似閉（二動）
第四十二式	抱虎歸山（四動）
第四十三式	左右斜步摟膝（四動）
第四十四式	攬雀尾（六動）
第四十五式	斜單鞭（二動）
第四十六式	野馬分鬃（十二動）
第四十七式	玉女穿梭（二十動）
第四十八式	上步攬雀尾（八動）

二、八十三式太極拳分段說明

本套路可分三小段練習，第一段由第一式到第二十五式共二十五式九十八動；第二段由第二十六式到四十九式共二十四式一一八動；第三段由第五十式到八十三式共三十四式一一〇動。練習時間每小段約需五至七分鐘。

本套路還可分成兩段練習，前半段由第一式到第四十二式，共四十二式一六二動；後半段由第四十三式到第八十三式共四十一式一六四動。練習時每半段約需十分鐘左右。

本套路在整套練習時所需時間約十五分鐘到二十分鐘左右為宜。

本套路如分段練習時，皆應由預備式，攬雀尾向下順序演練；如從第二或第三小段演練，則由預備式、攬雀尾變正單鞭（二十五式或四十九式之單鞭）然後向下繼續演練；如從後半套起練時，則由預備式第三動兩腕前掤肘挑掌變十字手（即四十二式抱虎歸山三動），接四十二式抱虎歸山第四動，然後繼續向下演練。

三、八十三式太極拳各式解説

　　這套拳共八十三式，每式的動作均為雙數，最少的兩動，最多的二十動，總共為三百二十六動。按照傳統練功方向為面向南方起式，本解説中之分數，度數皆以面南起式後各式變換的方位而定。

【第一式】　預備式 (四動)

1. 面南站立

　　開式前，面向正南方（正南）並腳站立，兩腳間隔為自己的一個立腳寬（自然步），身心虛靜，周身放鬆，頭項正直，兩眼平前看；兩臂下垂，掌心向內，指尖下指，意在兩掌指尖，重心平均在兩腳（圖3）。

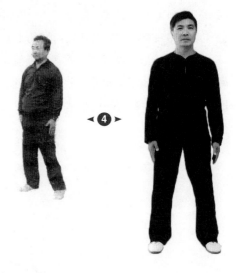

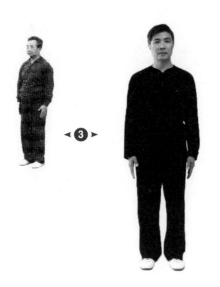

2. 左腳開步

　　左膝鬆力，重心集於右腳，左胯舒鬆，左腳向左橫開一步，腳大趾虛着地，然後左腳逐漸落平，重心平均在兩腳，兩腳寬度與自己肩寬相同（平行步），視線平前看，意仍在兩掌指尖（圖4）。

3. 兩腕前掤

兩掌指尖虛鬆，兩腕向前引兩臂前起，以起至肩平為度，寬與肩寬，指尖向前下鬆垂，意在兩腕，重心與視線均不變（圖5）。

4. 兩掌下按

兩膝鬆力，身體逐漸蹲坐，提頂、立身、鬆腰、溜臀，重心集於兩腳；兩掌指尖向前下舒鬆，掌放平後收至兩股外側，掌心向下，指尖向前，意在兩掌心，視線不變（圖6）。

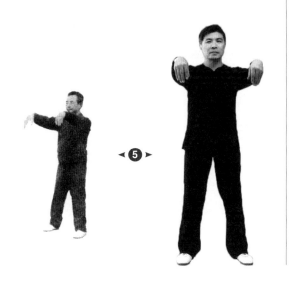

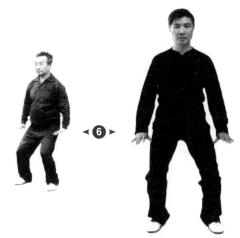

【第二式】攬雀尾（八動）

1. 左抱七星（又名看式）

鬆腰，身體右後坐，重心移於右腳。

同時，左掌以食指引導向右前斜起，掌心翻向內，斜對右肩；大指對鼻尖；右掌同時以大指引導向左前斜起，扶於左臂，大指對左肘，食指對左掌大指根，掌心斜向左下方；左腳向前開正步，腳跟虛着地腳尖上翹，重心坐於右腳成右坐步式，視線從左掌大指向外平遠看；意在左掌心（圖7）。

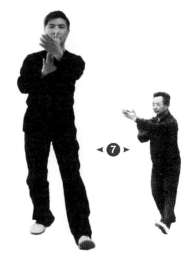

2. 右掌前擠

左腳漸向下落平，弓左膝成左弓步式；右腿舒直全腳虛着地；同時右掌向前擠出；左掌以小指引導下鬆，開肘圈左臂，以指尖和肘尖橫平為度，左掌掌心向內，指尖向右；右掌沿左小臂擠至左腕脈門處，掌心向外，指尖向上，食指對鼻尖，視線右掌食指上方平遠看，意在右掌心（圖8）。

3. 右抱七星

左掌不動，右掌以食指引導沿左掌大指向右前上方至指尖處；左腳尖虛起向右轉八分之一度（西南），右掌以大指引導翻掌轉向正西，掌心翻向內斜對左肩；同時身亦向右轉向正西，重心移於左腳，收右腳跟，抬右腳尖，向前出步成左坐步式；左掌隨右掌翻轉時下撤，大指扶右肘，食指對右大指根，視線由右掌大指平遠看；意在右掌掌心（圖9、10）。

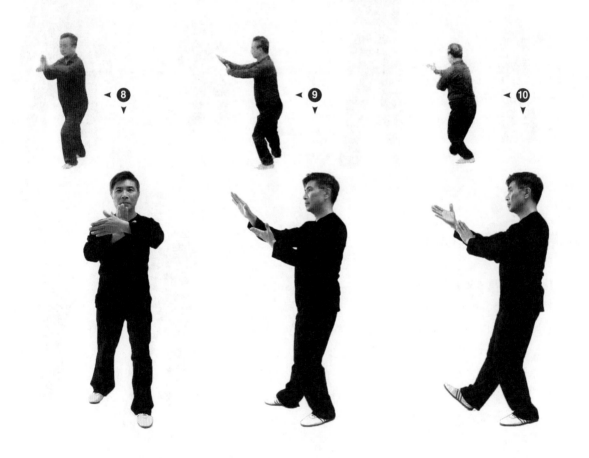

4. 左掌前擠

動作與第二動相同，只左右上肢互換方向正西（圖 11）。

5. 右掌回攦

右掌以小指引導向右前舒伸（十六分之一）掌心翻向下，左掌隨之前伸掌心翻向上，指尖扶於右腕脈門處，然後鬆右肘，右掌向體前斜坡回攦，同時重心後移於左腳成左坐步式，當右

肘回收與右肩垂直相對時，翻右掌掌心向上，左掌隨之翻向下，意在右掌掌心，視線隨於右食指外看（圖 12）。

6. 右掌前掤

右掌以食指引導循內弧形線漸向右前上掤；左掌隨之不變；兩掌掤至右腳外上方（十六分之一）處，同時弓右膝，重心前移於右腳成右弓步式，視線右掌食指外看，意在右掌掌心（圖 13）。

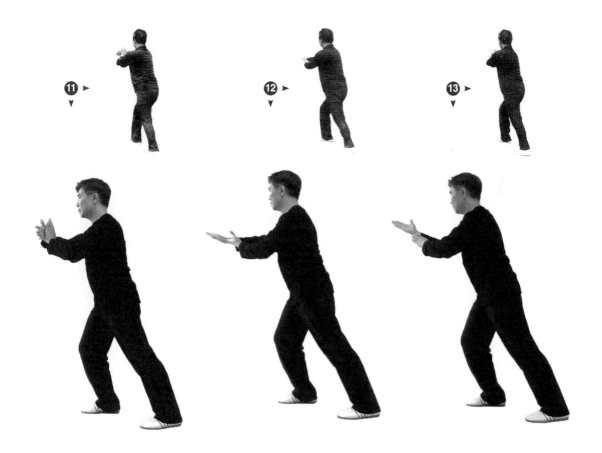

7. 右掌後掤

身向後坐成左坐步式，右肘鬆垂右掌向後外方沿外弧形線後掤，左掌隨之不變；至右掌轉至右耳旁為度，視線隨右掌食指外看，意在右掌掌心（圖 14）。

8. 右掌前按

右腳尖向左轉四分之一度，腳尖正南。弓右膝成右弓步式，重心集於右腳；同時右掌隨右腳向四分之一處前按，掌心向外，指尖向上，左掌隨之不變，當重心集於右腳時右掌以大指引導，由正南向右前八分之一度西南方按出，視線隨右掌食指外看，意在右掌掌心（圖 15）。

【第三式】 斜單鞭 (二動)

1. 右掌變鈎

右腕鬆力，右掌五指下鬆，指尖鬆攏成鈎，指尖下垂；左腳向左後方東北方向斜撤，腳尖虛着地，重心仍在右腳，視線右腕外看，意在右腕（圖 16）。

2. 左掌橫按

左掌以食指引導由右腕下向左沿外弧線移動，掌心與眼相平，視線隨左掌移動，當左掌移至兩腳正中時，左腳跟向右後收落平；左掌以小指引導掌心向外翻轉按出；鬆腰下蹲，重心平均在兩腳成馬步式，右鈎和左掌在右膝和左膝外上方，高度與肩平，視線左掌食指外看，意在左掌（圖 17）。

【第四式】 提手上式 (四動)

1. 右抱七星

左腳尖向右轉扣八分之一度，轉體面向正南鬆腰下坐於左腳成左坐步式；同時右鈎舒鬆變掌，掌心翻向上，大指對鼻尖；左掌鬆肘內收，左掌大指扶右肘，食指對右掌大指根；視線右掌大指外看，意在右掌。

2. 左掌前擠

同攬雀尾 4，但方向正南。

3. 右掌變鈎

右掌五指鬆攏變鈎，以右腕領體前上長身收左步並於右腳成自然步；同時左掌下按，指尖向右，大指貼於臍下；視線右腕外看，意在右腕（圖 18）。

4. 右鈎變掌

右鈎放鬆變掌，以小指引導向前上方翻轉變掌，掌心對向前外上方，指尖斜向左上方為度；視線右掌食指外上仰視，左掌不變，意在右掌掌心（圖 19）。

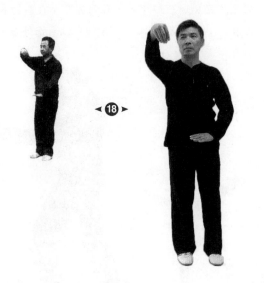

◀ 18 ▶

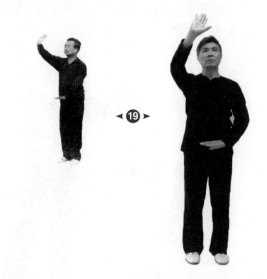

◀ 19 ▶

【第五式】 白鶴亮翅 （四動）

1. 俯身按掌

以右掌引導，逐漸向前彎腰俯身，俯右掌與肩平時，視線改注於左掌食指尖，左掌下按仍繼續俯身，以自己適度為止；兩腿要求放鬆直立，膝部不要彎曲，重心平均在兩腳，意在左掌掌心（圖 20、21）。

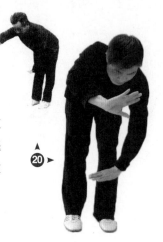

▲ 20 ▶

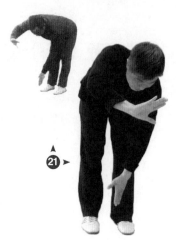

▲ 21 ▶

2. 向左撥轉

左掌五指放鬆下垂，以大指引導掌心向左翻轉向外至正東，對正左腳心為度；同時右掌對頭頂隨身轉向正東，掌心向外前上方；重心集於左腳，視線左掌食指外看，意在左掌掌心（圖 22）。

3. 左掌上掤

左掌向前上平伸，引導身體由左側逐漸立身，然後左掌繼續向左前上方舒伸，轉體面向正南；右掌同時向右前上方舒伸，兩掌掌心向外，指尖向上，視線兩掌中間前上仰視，重心仍在左腳，意在兩掌掌心（圖 23、24）。

4. 垂肘落掌

兩膝鬆力，漸向下蹲身，垂兩肘，兩掌邊落邊翻轉向內，落至兩腕與肩平與肩寬為度，掌心向內，指尖上指；重心集於兩腳；視線兩掌中間平遠看，意在兩掌掌心（圖 25）。

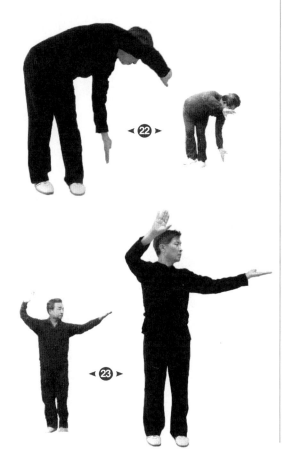

◄㉒►

◄㉓►

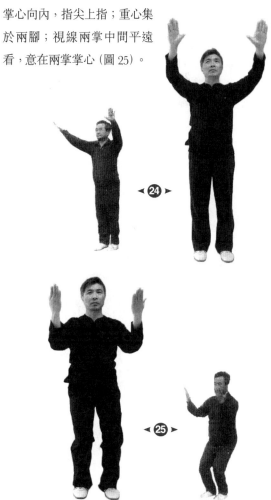

◄㉔►

◄㉕►

【第六式】 摟膝拗步 (十二動)

1. 左掌下按

左掌以小指引導掌心向左前外下方按出，轉體四分之一向正東，左臂舒伸，掌心下按；同時右腕放鬆變虛鈎，五指鬆攏，腕在右耳旁，指尖前下指，重心集於右腳，視線隨左掌食指外下看，意在左掌掌心（圖 26）。

2. 右掌前按

左腳向左前開步，面向正東，腳跟開在右腳尖前外側為度，腳跟虛着地；弓左膝成左弓步式；同時，右鈎變掌，以無名指引導前按，掌心向外，大指遙對鼻尖，變左弓步後右腳跟外開；左掌虛落在左膝外側，重心集於左腳，視線右掌大指外平遠看，意在右掌掌心（圖 27）。

3. 右掌回攬

身向後坐成右坐步式；同時右掌鬆肘回收，以右肘撤至右肋為度，掌心向左，重心集於右腳；視線正前平遠看，意在右掌掌心。

4. 左掌前掤

同二，攬雀尾之一；左抱七星，只是方向為正東。

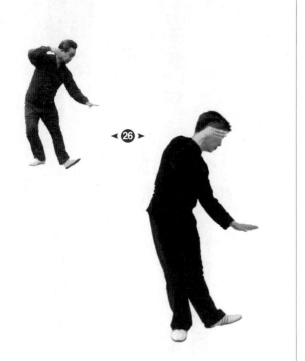

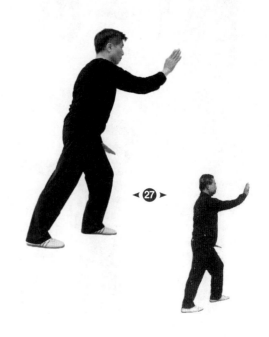

5. 左掌下按

左掌以小指引導向左前下按，掌心遙對左腳大趾；同時右腕鬆力變虛鈎，上提至右耳旁；重心不變，仍在右腳；視線隨左掌食指尖前下看，意在左掌掌心（圖 28）。

6. 右掌前按

左腳逐漸落平，弓左膝成左弓步式；右鈎變掌以無名指引導向前按出；掌心向前，大指遙對鼻尖，左掌落於左膝旁，重心在左腳；視線隨勢抬頭至眼從右掌大指外平遠看，意在右掌掌心（圖 29）。

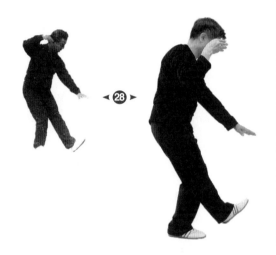

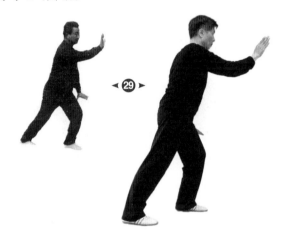

7. 右掌下按

右掌以食指引導向前下按出，至對正左膝前外方為度；左腕鬆力變虛鈎，上提至左耳旁；重心仍在左腳，視線右掌食指外俯視，意在右掌掌心（圖 30）。

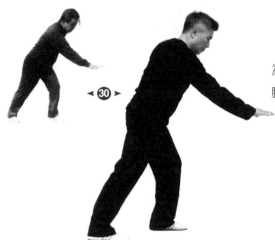

8. 左掌前按

抬頭,視線逐漸升平前看,提頂,立腰虛右腳跟,右腳向前邁步成右弓步式;左鉤變掌同時向前按出,與 6 相同,只左右肢互換(圖 31)。

9. 同 7,只左右肢互換(圖 32)。

10. 同 8,只左右肢互換。

11. 同 3。

12. 同 4。

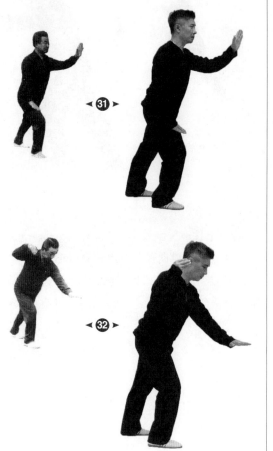

【第七式】 手揮琵琶(二動)

1. 左掌前掤

左掌以食指引導,向右前方舒伸,掌心逐漸翻向下,同時左腳落平逐漸弓膝成左弓步式,此時左掌仍用食指引導向左前掤掌至前腳外十六分之一上方為度;右掌隨左掌翻轉時掌心換向上;重心集於左腳,視線左食指外看,意在左掌掌心(圖 33)。

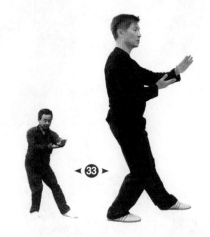

2. 左掌上掤

左掌以食指引導向左前上方掤出並向左前外八分之一處移動,掌心逐漸翻轉向上,掌領身起,收右步成自然步式;同時右掌鬆肘後撤至右肋旁,重心仍在左腳;視線左掌食指外看,意在左掌掌心(圖 34)。

2. 左掌前搬

　　左掌以食指引導，向右前走外弧形線，經東南方向繼續向左前外搬，至左腳正前十六分之一處（東偏外），右掌隨之；同時左腳落平成左弓步式，重心集於左腳；視線隨左掌食指外看，意在左掌掌心（圖 36）。

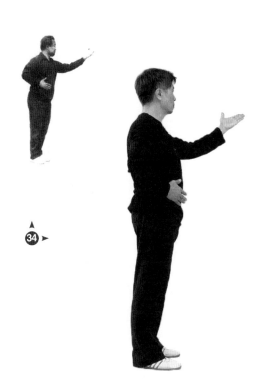

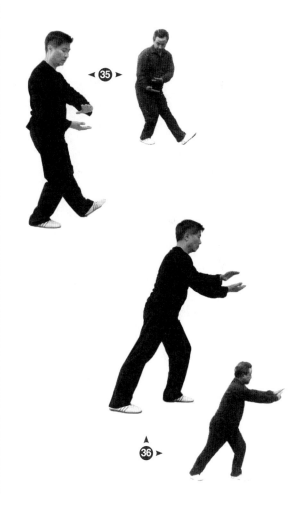

【第八式】 上步搬攔捶 (四動)

1. 左掌下合

　　左肘鬆力，左掌掌心向右內下方合按，身體逐漸下蹲；右掌掌心外翻向上，兩掌十字交叉，上下對合，左掌在上，掌心向下；右掌在下，掌心向上，距離約一拳高，隨勢落於右股前外側，重心集於右腳，出左步成右坐步式；視線左掌食指外俯看，意在左掌掌心（圖 35）。

3. 左掌回攔

身體向後撤，重心漸移於右腿成右坐步式；同時左掌回收下攔；右掌仍在左掌之下隨之；當重心集於右腳時，左掌側掌前上扶起，掌心向右，大指遙對鼻尖；同時右掌鬆攏握拳，拳眼向上，後撤至右胯上方；視線左掌食指外看，意在左掌掌心（圖37）。

4. 右拳進捶

右拳漸向正前進捶，經左掌掌心；同時移重心弓左膝成左弓步式；右拳以右臂舒直為度，拳的食指中節遙對鼻尖；左掌大指扶右肘，食指對右拳大指根；重心集於左腳；視線右拳上方外看，意在右拳拳面（圖38）。

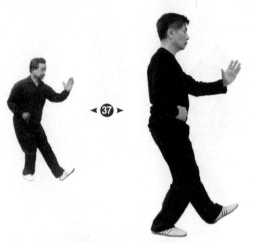

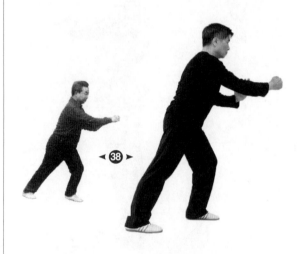

【第九式】 如封似閉（二動）

1. 右拳變掌

左掌下移經右臂下側移於右肘外側，掌心向外，重心逐漸後撤，成右坐步式；同時右拳鬆肘後撤，當撤到左掌時，拳舒指變掌，然後兩掌分開，指尖上指，掌心向內，兩腕寬與肩齊，重心集於右腳；視線兩掌中間平遠看，意在兩掌掌心（圖39）。

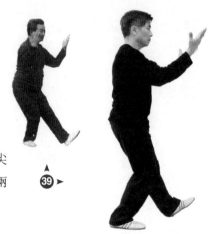

2. 兩掌前按

兩掌皆以小指引導，兩掌掌心逐漸合轉向外前方按出；同時弓左膝移重心成左弓步式，兩掌舒臂按到體前，指尖上指，掌心向外，重心集於左腳；視線仍由兩掌中間平遠看，意在兩掌掌心（圖40）。

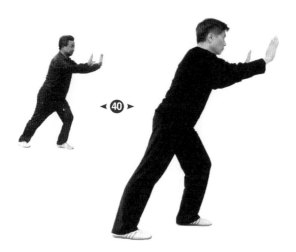

【第十式】抱虎歸山（四動）

1. 雙掌前按

鬆腰，身微前俯，同時鬆腕，兩掌向前下方按出，以兩掌掌心按平為度，重心不變；視線由兩掌中間前下看，意在兩掌掌心（圖41）。

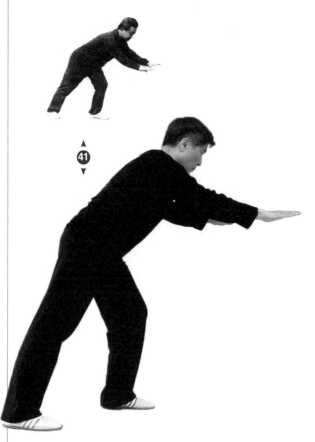

2. 兩掌展開

右掌以食指引導向右外開四分之一,正南;同時向內收右腳跟,腳尖向正南、腳跟向正北;右掌繼續向外開四分之一向正西;弓右膝,移重心成右弓步式,左腳跟向外蹬開,左掌隨右掌微移向正東,至兩臂左右平伸為度;兩掌掌心向下,指尖向外,臂與肩平;重心集於右腳;視線右掌食指尖外看,意在右掌掌心(圖 42、43)

3. 兩掌上掤

右掌以大指引導向右外上掤,掌心漸翻向上,同時引體,站身,收左腳至右腳旁成自然步;左掌隨右掌翻掌,隨勢而起;兩掌升到正前上方處,腕部交叉,左掌在外,掌心向右,右掌在裏,掌心向左,兩掌指尖上指;重心集於右腳;視線由交叉之兩掌中間上看,意在兩掌掌心(圖 44)。

4. 兩肘下垂

兩膝鬆力,漸向下蹲身;兩肩放鬆,兩肘向體前鬆垂,兩掌交叉下落,以腕與肩平為度;重心集於兩腳;視線由交叉兩掌中間平遠看,意在兩掌(圖 45)。

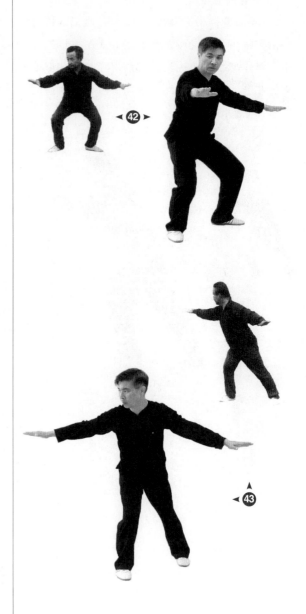

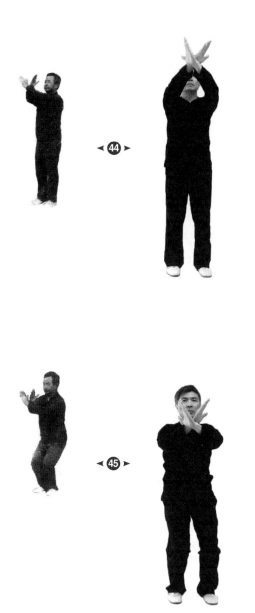

◀ **44** ▶

◀ **45** ▶

【第十一式】左右摟膝 (四動)

1. 左掌斜摟

左掌以食指引導向左前下方按出，以左掌大指到左膝左側為度；右腕鬆變為虛鈎提到右耳旁；出左腳成右坐步式（腳尖東南、隅步）；重心集於右腳；視線左掌食指外俯視，意在左掌掌心（圖46）。

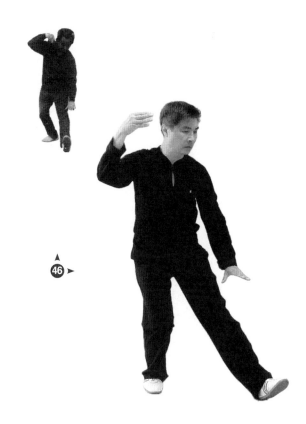

▲ **46** ▶

2. 右掌斜按

左腳尖由東南微扣落於正南，弓膝成左弓步式（正南、隅步）；右掌以無名指引導向左前八分之一處（東南）按出；左掌鬆按於左膝外側；重心集於左腳；視線右掌大指上方平遠看，意在右掌掌心（圖47）。

3. 右掌回摟

右掌以小指引導掌心翻向下，向右後方回摟，右掌到西南方時，以左腳跟為軸，腳尖向右扣八分之一（西南）；右掌繼續斜下摟移到右膝外側為度，此時收右腳跟虛腳尖，向右外出步，重心坐於左腳，成左坐步式（腳尖東北、隅步）；右掌斜摟時，右腕鬆力變虛鉤提到左耳外側；重心集於左腳；視線在出隅步前，先抬頭升視線方向東北平遠看，意在右掌掌心（圖48）。

4. 左掌斜按

動作與2同，只左右肢互換東北方向（圖49）。

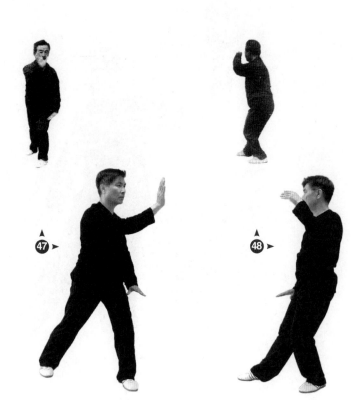

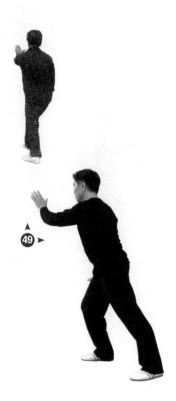

【第十二式】攬雀尾 (六動)

1. 左掌前翻

左掌鬆腕，以小指引導向前翻掌，掌心向上，重心仍在右腳；視線左掌食指外平遠看，意在左掌掌心。

2. 右掌上掤

鬆右肘，提右掌經左臂彎處，掌心向下沿左臂向右前上方掤出，右掌掌根移至左掌中指尖為度；重心仍在右腳；視線右掌食指尖外平遠看，意在右掌掌心。

3、4、5、6各動與【第二式】攬雀尾之5、6、7、8各動相同，只前式為正步，此式為隅步。

【第十三式】斜單鞭 (二動)

1. 右掌變鉤

右腕鬆力，右掌聚攏變鉤；左腳踝鬆力，左腳尖向左虛開四分之一；重心仍在右腳；視線右腕外平遠看，意在右腕。

2. 與【第三式】斜單鞭之**2**相同。只前式身向東南，此式身向西南。

【第十四式】肘底看捶 (二動)

1. 左掌外摟

左腕鬆力，左掌向前反伸，掌心向左，逐漸向左外後方摟，弓左膝成左弓步式；隨勢左腳跟向內移對向正西；左掌移過東南方逐漸鬆腕，聚攏五指變為實鉤，移到正西，鉤尖向上；同時右鉤隨勢移至體前正東、腕對鼻尖；當肩與胯移向正東時，右腳向右橫移成正步，即左弓步式，右腳尖虛着地；重心集於左腳；視線右腕外平遠看，意在右腕（圖50、51）。

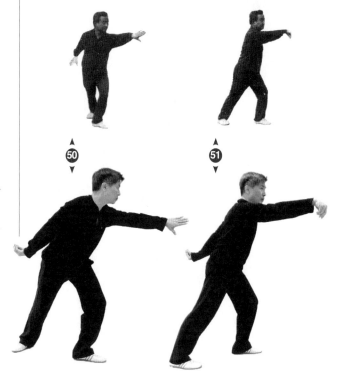

⑤0　　⑤1

2. 左拳上擊

右腳放鬆落平，腳跟對向正西，坐身移重心成右坐步式；同時左實鈎放鬆轉腕攏指變拳，拳心翻向上，經左肋提肘穿拳前上擊出，升至拳之食指中節遙對鼻尖，拳心向內；此時右鈎亦變拳向內下鬆撤，拳眼向上，拳面向左；落於左肘下為度；重心集於右腳；視線左拳外平遠看，意在左拳（圖52）。

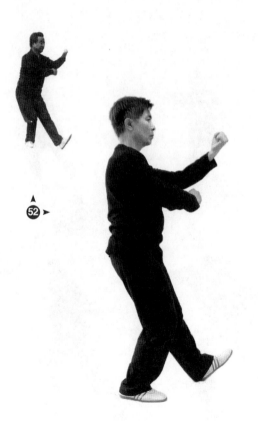

52

【第十五式】 倒攆猴 (六動)

1. 兩拳變掌

左拳逐漸開拳變掌，位置不變、掌心向內；同時右拳亦變掌向下落於右膝外側，掌心向下；此式重心不變；視線左掌食指外看，意在左掌掌心（圖53）。

2. 左掌前按

左掌以大指引導掌心翻轉向外，至掌心轉到正前方（正東）為度；轉掌時左腳後撤，落左腳時腳跟要落正，此時由右坐步式成右弓步式；右掌仍在右膝外側不變；重心集於右腳；視線左掌大指外平遠看，意在左掌掌心。

3. 左掌下按

鬆左腕，左掌向前下方舒掌下按，此時重心移坐於左腳成左坐步式；揚右腳尖；左掌掌心遙對右腳大趾；同時右腕鬆力，右掌變虛鈎上提到右耳外側；重心集於左腳；視線左掌食指外看，意在左掌掌心（圖54）。

4. 右掌前按

右鈎變掌以無名指引導向前舒伸按掌；此時逐漸升視線，立身，轉肩胯然後撤右腳成左弓步式；左掌隨勢回落於左膝外側，掌心向下，重心集於腳；視線右掌大指外平遠看，意在右掌掌心。

5. 右掌下按

與3相同，只左右肢互換（圖55）。

6. 左掌前按

與4相同，只左右肢互換。

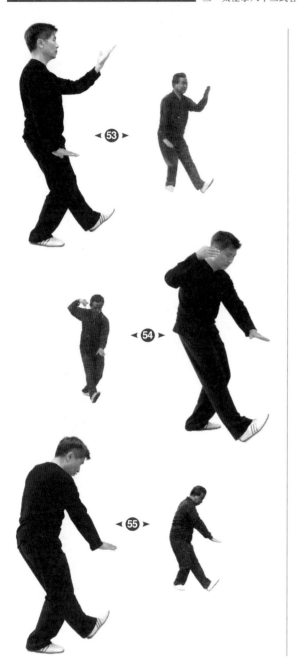

【第十六式】斜飛式 (四動)

1. 左掌上掤

左掌以小指引導向左前上方十六分之一處上掤；同時右掌向右後下方十六分之一處下採，重心仍在右腳；視線左掌食指尖外看，意在左掌掌心（圖56）。

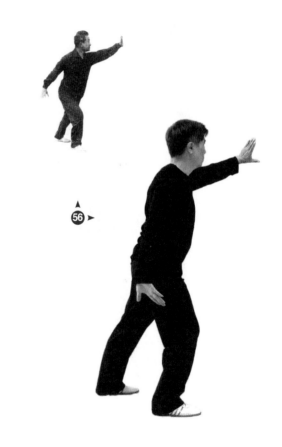

2. 左掌下捋

左掌以小指引導，掌心向外，鬆腕，沿左外下弧形線下捋至右膝為度；同時右掌走右外上弧形線移到左耳外側為度；重心仍在右腳；視線升起正前平遠看，意在右掌掌心（圖 57）。

3. 左腳前伸

左膝鬆力，向左前八分之一處伸出（隅步），腳跟虛着地，成右坐步式；重心仍在右腳；視線不變，意仍在右掌掌心。

4. 左肩外靠

兩肘鬆力，右掌向前下垂；左掌向前上挑，在胸前兩掌掌心虛合；然後兩掌分開，左掌以食指引導向左前上方八分之一處移動，以腕與肩平為度，掌心斜向內；右掌向右後下方虛按，以掌心遙對右踝為度；合掌時左腳落平；分掌時弓左膝成左弓步式（隅步）；重心集於左腳；視線左掌食指尖外看，意在左掌掌心（圖 58）。

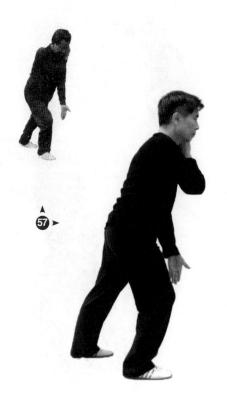

57 ▶

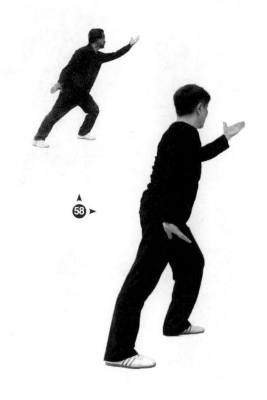

58 ▶

【第十七式】 提手上式 （四動）

與【第四式】提手上式相同。

【第十八式】 白鶴亮翅 （四動）

與【第五式】白鶴亮翅相同。

【第十九式】 摟膝拗步 （二動）

與【第六式】摟膝拗步之 1、2 相同。

【第二十式】 海底針 （二動）

1. 右掌前指

身向後坐，重心移於右腳成右坐步式；同時鬆右腕，右掌指尖前指，掌心向左；視線右掌大指外平遠看，意在右掌掌心（圖 59）。

2. 右掌下指

右掌鬆腕垂臂，指尖漸向兩膝間下指，掌心向左，指尖向下；左掌以食指引導斜右上，食指尖到右耳外側為度，掌心向右，指尖向上；兩掌運動同時要鬆腰，左膝鬆力，蹲身，左腳撤到右腳尖旁，腳尖虛着地；重心仍在右腳，視線正前方平遠看，意在右掌掌心（圖 60）。

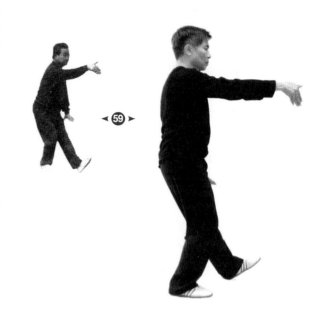

◄ 59 ►

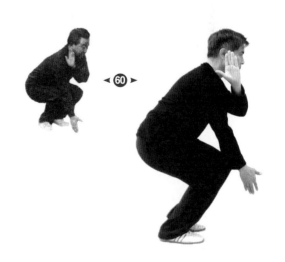

◄ 60 ►

【第二十一式】 扇通背 (二動)

1. 兩掌前伸

重心不動，右掌以食指引導漸向前上舒伸，以臂與肩平為度，掌心向左；左掌鬆肘由右耳側落於右臂下，掌心向上沿右臂下向前舒伸，此時起身，右掌掌心漸翻向下，與左掌掌心虛相對合；視線右掌食指外看，意在右掌掌心（圖 61）。

2. 左掌前按

左腳向前直出步，腳跟虛着地後，向右扣腳尖轉向正南落平；此時兩掌分開，左掌以食指引導向右前八分之一處按出，掌心向外，指尖向上；右掌分開後以小指引導曲肘掌向右後上方掤出，以右掌食指斜指右眉為度；同時鬆腰、蹲身；微收右腳跟成騎馬步式；重心集於兩腳；視線左掌食指外平遠看，意在左掌掌心（圖 62）。

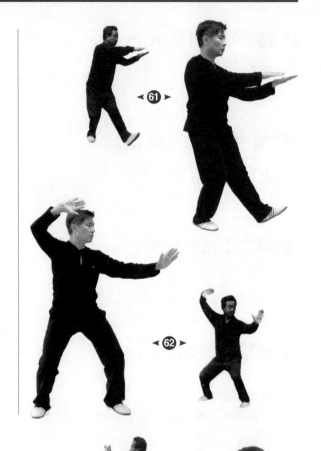

◀61▶

◀62▶

◀63▶

【第二十二式】 撇身捶 (二動)

1. 左掌右掤

左掌以食指引導向右上方外掤，視線隨之；左掌移八分之一到正前方時，左腳尖右扣八分之一（西南），身逐漸向左後方下坐（正西），收右腳跟，重心移於左腳；同時右掌變拳，拳眼貼於左掌掌心，視線左掌食指尖上看，意在左掌（圖 63）。

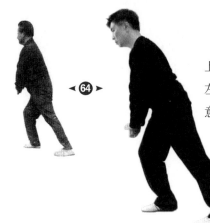

2. 右肘下採

右腳橫開正步，弓右膝成右弓步式；同時左掌附在右拳眼上，循右膝路線。隨右肘之下採垂於右膝上方為度；視線先隨左掌食指尖，當右腳落平時，視線前升平遠看；重心集於右腳，意在左掌掌心（圖64）。

【第二十三式】卸步搬攔捶（四動）

1. 左掌前掤

兩肘鬆力，右拳在左掌下，隨左掌向右前外上方八分之一處舒伸，以掌與肩平為度；重心不變，視線左掌食指外看，意在右拳（圖65）。

2. 左掌左搬

重心漸後移於左腳；手隨身動，右拳隨左掌左搬，到左前十六分之一處，坐身成左坐步式，重心集於左腳；視線左掌食指外看，意在右拳（圖66）。

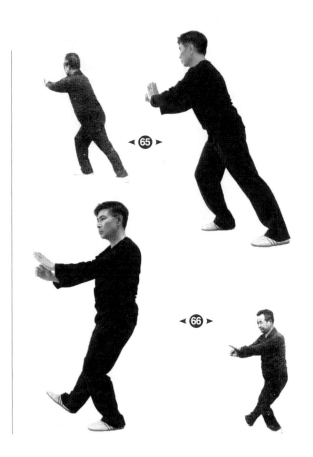

3. 左掌回攔

右膝鬆力，後撤右腳，腳尖着地後，逐漸坐身成右坐步式；同時兩手隨身後移走左後外弧到左腳尖揚起時兩手分開；左掌向體前上方舒伸，掌心向右，指尖向上；右拳向右後下撤到右胯上為度；重心集於右腳；視線隨左掌食指尖平遠看，意在左掌掌心（圖 67、68）。

4. 右拳前擊

動作與【第八式】上步搬攔捶之 4 相同（圖 69）。

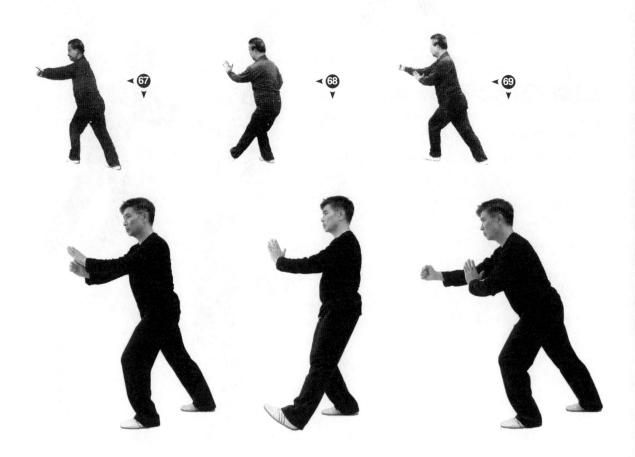

【第二十四式】 上步攬雀尾 (六動)

1. 右拳翻進

右拳向左前十六分之一處翻拳舒長，拳心向上，左掌隨之舒伸，掌心翻向下，食指扶於右腕處；此時右膝鬆力，上右步，腳跟虛着地，成左坐步式；重心集於左腳；視線右拳外看，意在右拳（圖70）。

2. 右拳變掌

鬆腰，落右腳；右拳拳心漸翻向下，然後鬆指變掌，向右前十六分之一處舒伸；左掌仍在右腕處隨之移動，掌心漸翻向上，同時弓右膝成右弓步式；重心集於右腳；視線右掌食指外看，意在右掌（圖71）。

3、4、5、6各動與【第二式】攬雀尾之5、6、7、8各動相同。

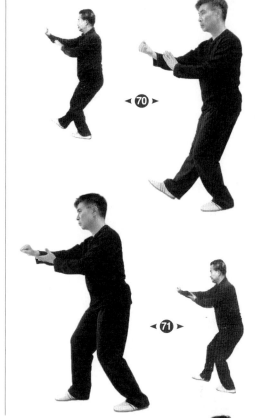

【第二十五式】 正單鞭 (二動)

與【第三式】斜單鞭之1、2相同，但前者面向東南，此式則面向正南（圖72）。

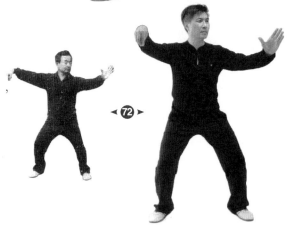

【第二十六式】雲手（六動）

1. 左掌下搌

左掌以食指引導向左下方下搌，掌心向右，經左膝走下弧形到右膝，重心漸移於右腳；右鈎變掌，以食指引導掌向右方平伸，掌心向下；重心集於右腳；視線右掌食指外看，意在右掌掌心。

2. 左掌上掤

左掌以食指引導向右上移於右臂彎，掌心向上，然後左掌繼續走外上弧形經體前向左上掤，掌心向內，此時站身重心回移於兩腳；左掌小指引導由體前轉掌，掌心漸向外下按，以至肩平為度，此時蹲身，重心漸移於左腳；右掌在左掌移動時，走下弧形止於左膝前；重心集於左腳；視線左掌食指外看，意在左掌掌心（圖73、74）。

3. 右掌上掤

右掌以食指引導向左上方移於左臂彎，掌心向上，然後右掌繼續走外上弧形經體前向右上掤，掌心向內，此時身隨掌起，收右腳至左腳旁；重心回移於兩腳；右掌小指引導由體前轉掌，掌心漸向外下按，以至肩平為度，此時蹲身，重心漸移於右腳；左掌在右掌移動時，走下弧形止於右膝前；重心集於右腳，此時左腳向左橫開一步，腳尖虛着地；視線右掌食指外看，意在右掌掌心（圖75、76）。

4. 與2相同。

5. 與3相同。

6. 與【第二十五式】正單鞭之2相同。

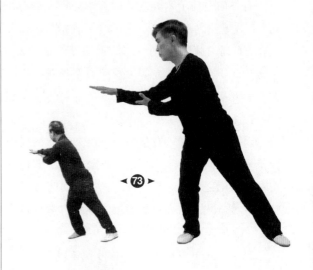

◀ 73 ▶

◀ 74 ▶

【第二十七式】 左高探馬 (二動)

1. 兩掌攏合

　　左掌掌心翻向上，以小指引導回收下撤至胸前；同時右鈎放鬆向體前攏回，兩掌掌心相對，此時長腰立身，收左腳，腳跟虛貼右髁骨，腳尖虛點地成虛丁步；重心集於右腳；視線向右掌食指外看，意在右掌掌心（圖 77）。

2. 右掌探掌

鬆右膝身體下蹲，出左步成左弓步式（隔步）；右掌向左前方探掌經體前到體右方八分之一處為度；掌心向下，同時左掌隨右掌微前移，止於右肘下，掌心向上；重心集於左腳；視線向右掌食指外看，意在右掌掌心（圖78）。

【第二十八式】 **右分腳**（四動）

1. 右掌下截

右掌以小指引導走內弧形線；掌心向外，漸向左膝移動，手背貼左膝外側；同時左掌以食指引導立掌向右上方移到右耳外側；掌心向外；此時開右腳跟成左弓步式，重心在左腳，視線向右掌食指外看，意在右掌掌心（圖79）。

2. 兩掌交插

右掌以大指引導，掌心漸翻向內，再由上向左前方十六分之一處移動，掌心漸翻轉向外；同時左掌以大指引導也漸向左前方十六分之一處移動，與右掌在腕下交插，右掌在外，左掌在內，掌心皆向外，重心不變；視線由兩掌中間平遠外視，意在右掌掌心。

3. 兩掌高舉

兩掌以小指引導漸向左前上方舉起，身隨臂起，提右膝成左獨立步，視線在兩臂中間平遠看，意在右掌掌心（圖80）。

4. 分掌蹬腳

　　兩掌以指尖引導向左右分開，以掌與肩平為度，同時右腳向右前蹬出，與右臂上下平行對正，重心在左腳，視線右掌外看，意在右掌掌心（圖81）。

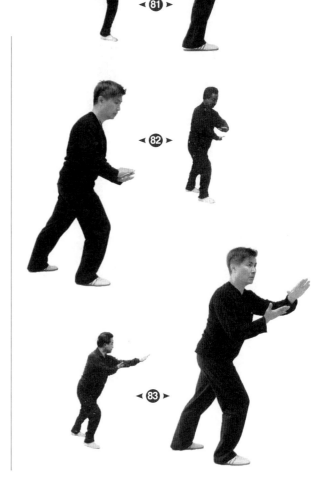

【第二十九式】右高探馬 (二動)

1. 兩掌攏合

　　左膝鬆力、蹲身，使右腳跟着地成左坐步式，同時右掌以小指引導向右後下方反採，止於右膝上方，掌心向上，指尖向左；左掌以食指引導向右前方虛按，至右掌上方，掌心向下，指尖向右，兩掌掌心上下相對；同時漸弓右膝成右弓步式（隔步），重心在右腳；視線先隨右掌食指外看，當兩掌虛合時，再隨左掌食指外看，意在左掌掌心（圖82）。

2. 左掌探掌

　　與【第二十七式】高探馬之 2 相同，但左右肢及方向互換（圖83）。

【第三十式】左分腳 (四動)

各動與【第二十八式】右分腳之各動相同，但左右肢方向互換 (圖 84、85、86)。

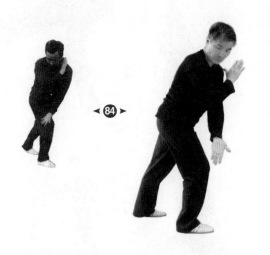

◀ 84 ▶

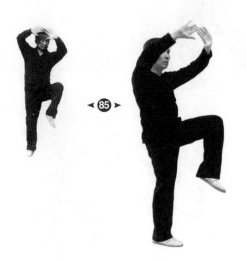

◀ 85 ▶

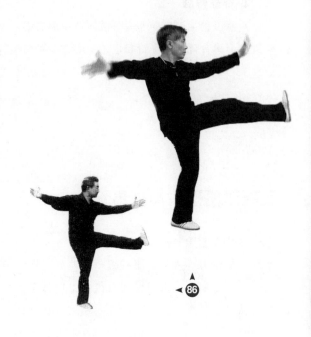

▲
◀ 86

【第三十一式】轉身蹬腳 (四動)

1. 兩掌交插

鬆膝左腳懸垂成提膝獨立式，兩臂以兩掌小指引導向體前合攏，掌漸變為拳，兩拳腕下交插，左拳在外，右拳在內，拳心均向內，重心仍在右腳；視線由兩拳中間平遠看，意在左拳 (圖 87)。

2. 提膝轉身

左膝左後上提，同時以右腳腳跟為軸向左後方轉身八分之三處（西北），右腳尖左扣四分之一（正北），兩拳交插不變；重心仍在右腳；視線仍在兩拳中間平遠看，意在左拳。

3. 兩掌高舉

兩拳變兩掌漸向前上翻舉，指尖向上，掌心向外，餘皆不變（圖88）。

4. 分掌蹬腳

與【第三十式】左分腳之4相同，只方向不同，此為西南隅（圖89）。

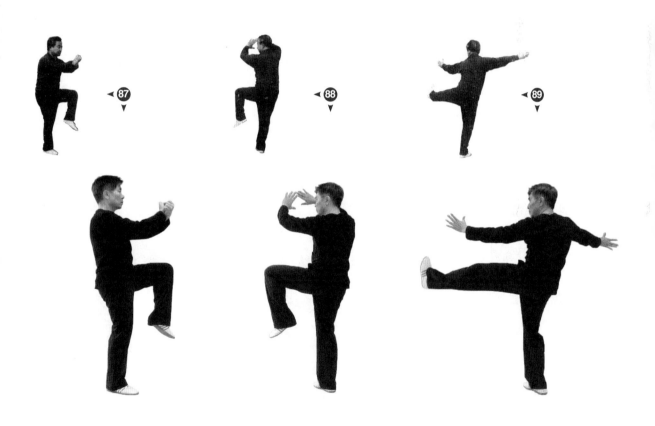

【第三十二式】 進步栽捶 (六動)

1. 左掌下按

右膝鬆力，蹲身，左腳下落，腳跟虛着地，成右坐步式（正步）；左掌隨之下按摟左膝；同時右腕放鬆變虛鉤置於右耳外側；重心在右腳；視線左掌食指外下看，意在左掌掌心（圖90）。

2、3、4、5各動與【第六式】摟膝拗步之6、7、8、9各動相同，只方向相反（圖91、92、93、94）。

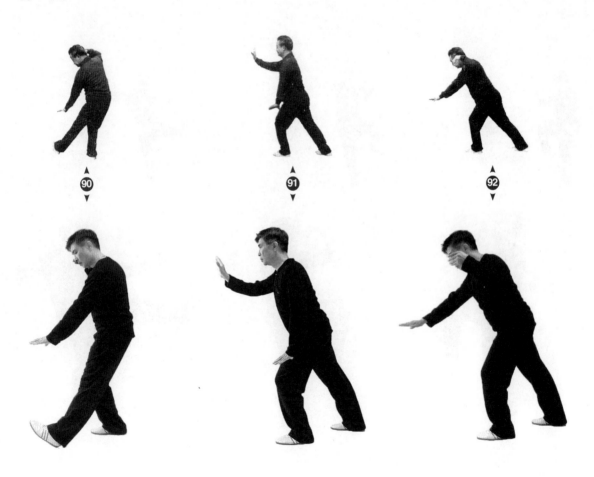

6. 右拳下栽

左掌左膝外摟膝後，右鉤變拳隨左膝前弓成左弓步式而向前下方下栽，拳面向下，拳眼向前，對前左腳；左掌虛貼右臂；重心在左腳；視線右拳前外下看，意在右拳（圖95）。

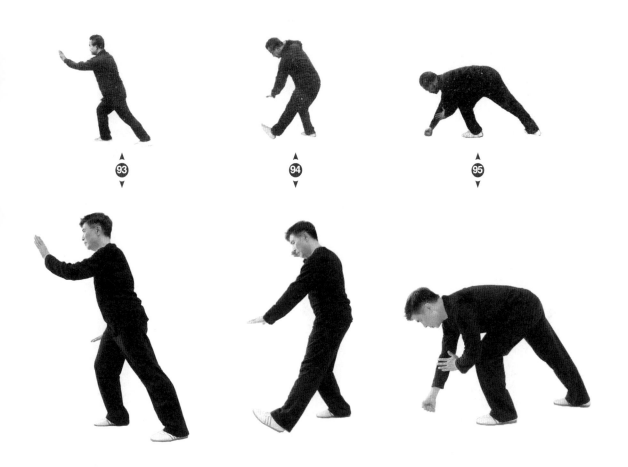

【第三十三式】翻身撇身捶 (二動)

1. 右拳上提

右拳向前上方舒長翻轉，拳眼漸向下，同時起身左腳尖向右扣轉四分之一（正北），然後鬆右肘以肘尖引導向右後上轉，身隨臂轉向正東，身體坐於左腿成左坐步式；左掌掌心原撫在右肘處，隨勢圈左臂左掌鎮右肩，左掌掌心向外，指尖指肩；視線先隨右拳，轉身之後往右肘外看，意在右肘尖（圖96、97）。

2. 採肘落捶

右腳向右橫開正步，成右弓步式，同時右肘隨勢下採對正右膝，右拳繼續下落進捶，止於右膝之上，拳眼向上，此時左掌隨右拳下落，撫於右拳之上，立身，重心在右腳，視線隨右拳及左掌食指外看，前腳落平變右弓步時，抬頭，升視線平遠看，意在右拳（圖98）。

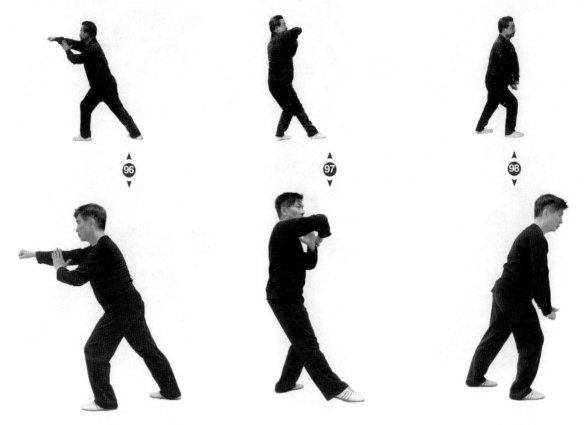

【第三十四式】翻身二起腳 (六動)

1. 翻掌出步

　　左掌以小指引導沿右拳向外下翻轉，掌心向上；右拳在上拳心微轉向下與左掌掌心虛對；出左腳向左前八分之一處伸出，腳跟着地成右坐步式（隅步），重心仍在右腳；視線看右拳，意在右拳（圖99）。

2. 與【第二十七式】左高探馬之2相同（圖100）。

　　3、4、5、6與【第二十八式】右分腳之1、2、3、4各動相同（圖101）。

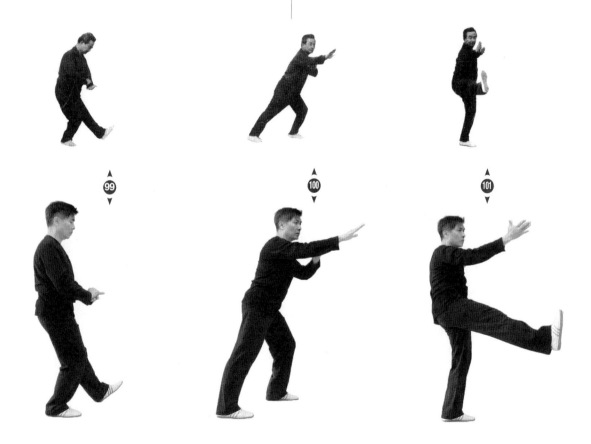

【第三十五式】 左右打虎（四動）

1. 兩掌合攦

右膝鬆力，屈膝，右腳懸垂，左右兩掌以食指引導掌心漸翻向下，同時漸漸合於左前八分之一處（東北隅）；左掌在前，右掌在後，右手大指貼於左臂彎右側，此時獨立之左膝鬆力向下蹲身；而右腳隨勢向右後（西南隅）撤腳，腳跟着地，重心仍在左腳；視線左掌食指外看，意在左掌掌心（圖102）。

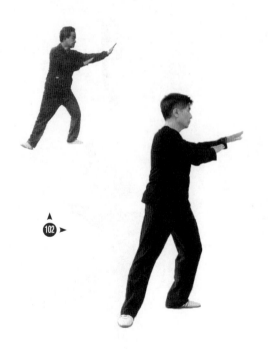

2. 兩拳並舉

兩掌向右攦，攦到左膝前時右腳尖向右四分之一處（正南）落平；兩掌漸到兩膝中間時，重心平均移於兩腳成蹲襠式，兩掌到右膝前時，弓右膝，左腳尖向右轉四分之一（正南），成右弓步式（隅步）；同時，兩掌漸攏變拳，向右前上方伸出，右拳在前，高與耳平，拳眼向左，左拳拳眼向上，貼於右肘下；重心在右腳下，眼隨右拳升起之後轉看左外八分之一處（東南隅）平遠外看，意在右拳（圖103、104）。

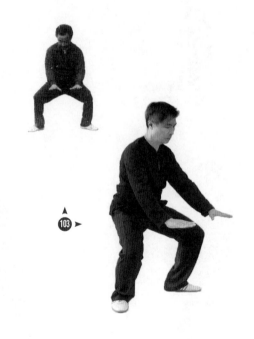

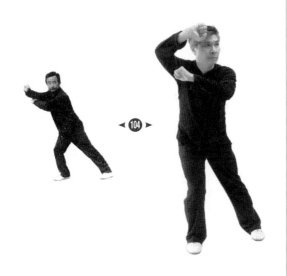

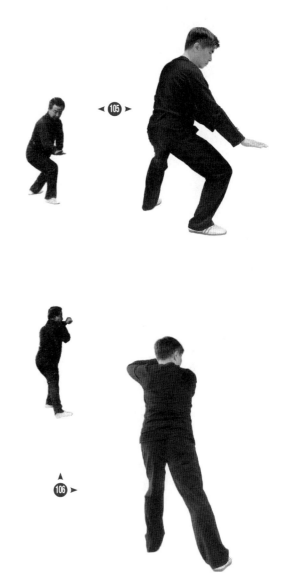

3. 兩掌回摟

右腳尖向左扣轉四分之一（正東），身則隨轉八分之一（東南隅）；兩拳變掌向左前八分之一處舒伸，掌心皆向下，右掌在前，左掌在後，左大指貼於右臂彎左側；右膝鬆力向下蹲身，左腳隨勢向左後方（西北隅）撤腳，腳尖着地；重心仍在右腳；視線先隨右拳，變掌後則在右掌食指外；意在右掌（圖 105）。

4. 與 2 相同，只左右肢及方向互換，前者身向正南，眼看東南，此則身向正北，眼看東北；又前者右腳跟落地扣腳尖，此則左腳尖落地回收腳跟（圖 106）。

【第三十六式】提步蹬腳 (二動)

1. 兩拳伸舉

右拳沿左肘外向左前八分之一上方舒伸，同時身隨拳起，提右膝、右腳懸垂，成左獨立步；兩拳上舉兩腕交插，右拳在外，左拳在內，拳面皆向外；重心在左腳，視線兩拳交插之中間平遠外看，意在右拳（圖107）。

2. 分掌蹬腳

兩拳變掌，各以小指引導向右前及左後分開，同時以右腳跟向右前蹬出（正東），與【第二十八式】右分腳之 4 類同（圖108）。

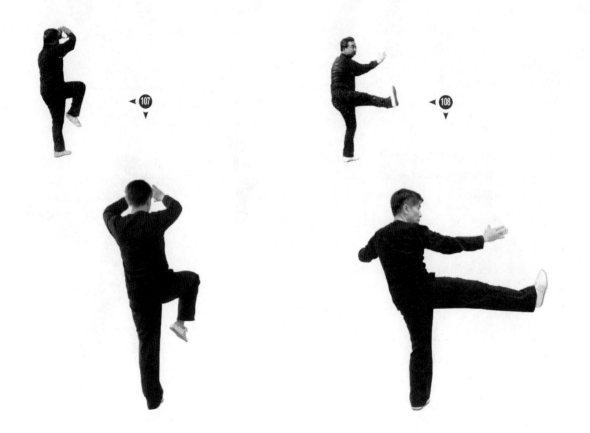

【第三十七式】雙風貫耳 (二動)

1. 兩掌反採

左膝鬆力，蹲身，右腳腳跟着地落向正東，成左坐步式（正步）；兩臂鬆力，兩掌掌心翻向上，向體前（正東）合攏反採；此時弓右膝，兩掌隨勢走下弧形線向體後舒伸到極度時變掌為鈎，同時右腳落平，成右弓步式，重心在右腳，視線正前平遠看，意在兩腕（圖 109、110）。

2. 兩拳前擊

兩鈎鬆腕，指尖外轉，以兩腕引導向左右舒伸，漸變為兩拳向正前擊出，兩拳高於耳齊，拳面相對，拳眼斜向下；重心在右腳；視線兩拳中間平遠看，意在兩拳（圖 111）。

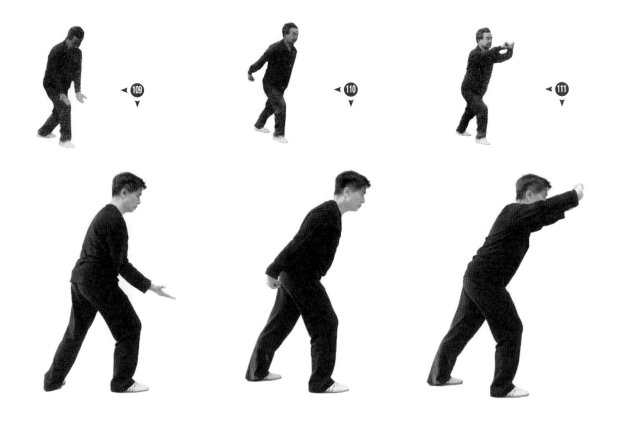

【第三十八式】披身踢腳（四動）

1. 兩拳右轉

右腳跟鬆力向左轉四分之一（腳跟轉正北，腳尖正南），兩拳轉向正南四分之一處，視線隨兩拳右轉向左前（東南）外平遠看；身體隨勢亦轉正南，重心仍在右腳，意在兩拳（圖112）。

2. 兩拳交插

身與兩臂轉向正南後，鬆腰蹲身，左腳腳跟上起，腳尖着地成歇步式；同時，兩拳拳心內翻，左拳在外，右拳在內兩腕處交插，重心仍在右腳；視線東南外看，意在左拳（圖113）。

3. 兩拳伸舉

兩拳交插向前上方伸舉，拳心漸翻向外身隨拳起，提左膝，左腳懸垂成右獨立式；眼轉正南平遠看，意在兩拳（圖114）。

4. 與【第三十六式】提步蹬腳之2相同，但前者身向正北，此則身向正南（圖115）。

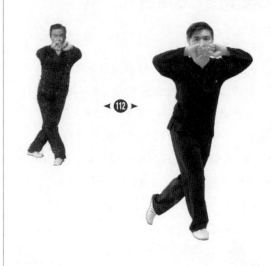

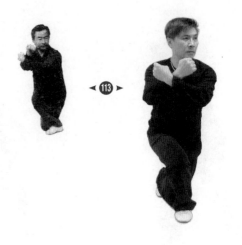

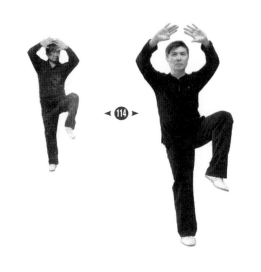

◀ ⑪⑭ ▶

【第三十九式】 轉身蹬腳 (四動)

1. 左腳右轉

左腳腕部鬆力，左腳走外弧形線腳跟向身體右後方之右腳側外落，翹腳尖；同時擰身轉視線於右掌大指外看，重心仍在右腳，意在右掌（圖116）。

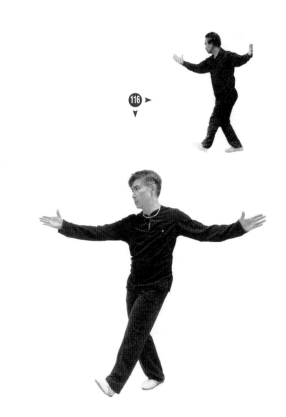

⑪⑯ ▶
▼

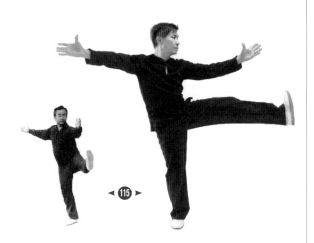

◀ ⑪⑮ ▶

2. 兩掌變拳

左腳腳尖扣向正北漸漸落實，繼續轉身（正北）鬆左膝下蹲，提右膝收右腳於左腳側，右腳腳尖虛着地，同時兩掌變拳，腕部交插，右拳在外，左拳在內，拳心皆向內，重心在左腳；視線東北外看，意在右拳（圖 117）。

3. 與【第三十八式】披身踢腳之 3 相同，惟提右膝，右腳懸垂（圖 118）

4. 與【第三十六式】提步蹬腳之 2 相同（圖 119）。

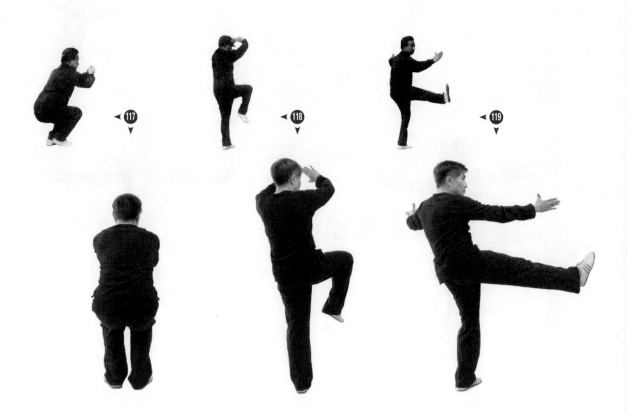

【第四十式】 上步搬攔捶 (六動)

1. 右掌下按

左膝鬆力，蹲身，右腳下落腳跟着地，成左坐步式（正步）。右掌隨勢下按摟右膝；同時鬆左腕，左掌虛提到左耳外側，重心在左腳；視線右掌食指外看，意在右掌掌心（圖 120）。

2. 左掌前按

與【第六式】摟膝拗步之 8 相同。

3. 左掌回按

左肘鬆力，左掌向右下方回按，同時右掌變拳，拳眼向上，拳面向外；左掌掌心向下輕撫於右拳拳眼之上；重心仍在右腳；視線左掌食指外看，意在左掌掌心（圖 121）。

4. 右拳前起

右拳及左掌向右前上方舒伸，出左步，弓左膝漸變為左弓步（正步）；同時，左掌右拳經右前八分之一（東南隅）處，漸沿外弧形線轉到左前十六分之一處為止，重心在左腳；視線左掌外看，意在左掌（圖 122）。

5. 與【第八式】上步搬攔捶之 3 相同。

6. 與【第八式】上步搬攔捶之 4 相同。

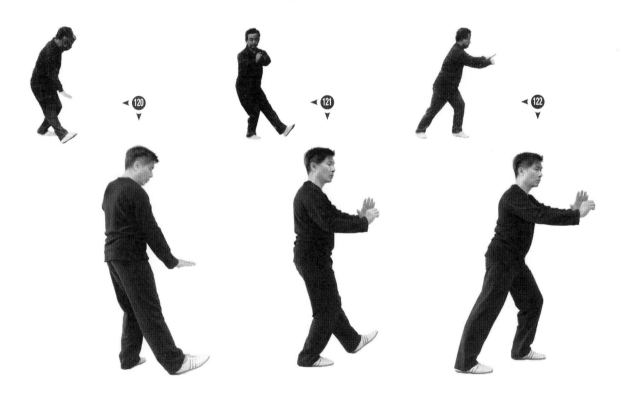

【第四十一式】 如封似閉 (二動)

各動與【第九式】如封似閉各動相同。

【第四十二式】 抱虎歸山 (四動)

各動與【第十式】抱虎歸山各動相同。

【第四十三式】 左右斜步摟膝 (四動)

各動與【第十一式】左右摟膝各動相同。

【第四十四式】 攬雀尾 (六動)

各動與【第十二式】攬雀尾各動相同。

【第四十五式】 斜單鞭 (二動)

各動與【第十三式】斜單鞭各動相同。

【第四十六式】 野馬分鬃 (十二動)

1. 兩掌合抱

左腳尖微右扣轉，身向右轉八分之一（面向正西），坐身揚右腳尖成左坐步式（隅步）；同時右鈎變掌向左前移，掌心向上，大指遙對鼻尖；此時，左掌亦向右前移，大指貼在右臂彎處，重心在左腳；視線正前平遠看，意在右掌掌心（圖123）。

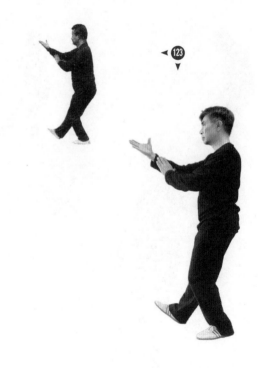

◀123

2. 兩掌分開

　　右腿向左腿橫靠，右膝貼近左膝，腳跟着地翹腳尖，左掌以食指引導向右上方移於右耳外側，掌心向右，指尖向上；右掌以小指引導向下移到左膝前，掌心向左，指尖向下，重心仍在左腳；視線正前平遠看，意在左掌掌心。

3. 右腳橫開

　　右腳向右橫開，重心不動，腳尖上翹止於八分之一處；視線不變，意亦如前（圖 124）。

4. 右肩右靠

　　左右兩肘鬆力，兩掌同時向體前舒鬆在正前相合，然後兩掌分開，右掌向右前上方八分之一處斜移，引肩前靠；左掌同時向左後方下移，掌心斜對左腳踝；當兩掌在體前相合時落右腳，兩掌上下分開時弓右膝成右弓步式（隅步），重心在右腳；視線光隨右掌食指，兩掌分開後隨左掌食指外看，意在右掌掌心（圖 125）。

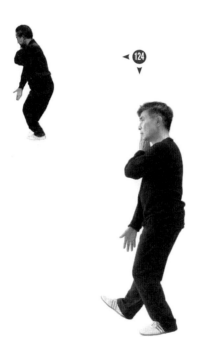

124

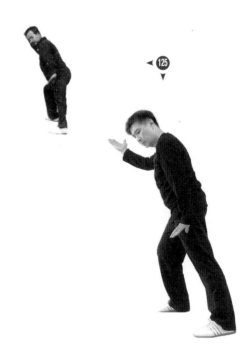

125

5. 右掌回捌

竪腰立頂，右掌以食指引導向左後方回捌到左耳外側，掌心向左，指尖向上；左掌向右前下鬆移於右膝前，掌心向右，指尖向下，此時收左腳向左前八分之一處出步變右坐步式（隅步），重心仍在右腳；視線正前方平遠看，意在右掌掌心（圖 126）。

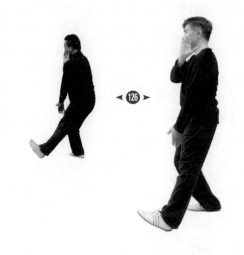

6. 左肩左靠

與 4 相同，但左右肢互換（圖 127）。

7. 左掌回捌

與 5 相同，但左右肢互換。

8. 右肩右靠

與 4 相同。

9. 兩掌合抱

與 1 相同。

10. 兩掌分開

與 2 相同。

11. 右腳橫開

與 3 相同。

12. 右肩右靠

與 4 相同。

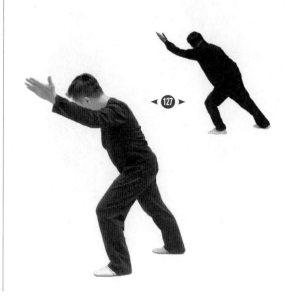

【第四十七式】玉女穿梭 (二十動)

1. 右掌翻轉

右掌向右前方舒鬆翻轉，掌心漸翻向下，左掌鬆垂到右膝內側，重心在右腳；視線隨左掌外下看，意在右掌掌心（圖 128）。

2. 左掌斜掤

左掌以食指引導向右上掤到右肘下，掌心向上；收左腳，向左前八分之一處出步，左腳跟着地，成右坐式步（隅步）；然後左掌沿右小臂下（左腕經右掌中指尖）向左前八分之一處斜掤右掌扶左腕處；此時弓左膝成左弓步式（隅步），重心在左腳；視線隨左掌食指外看，意在左掌掌心（圖 129）。

3. 左掌後掤

左掌以食指引導走後外上弧形向左後方四分之一處（東南隅）上掤；右掌由左腕沿左小臂移至左肘下，此時身向後坐成右坐步式（隅步），重心在右腳；視線隨左掌食指外看，意在左掌掌心（圖 130）。

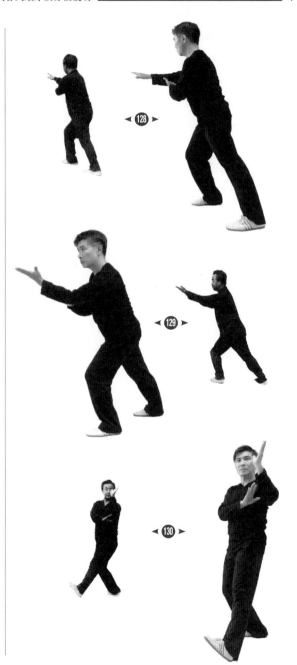

4. 右掌前按

右掌離開左臂向左前八分之一（東南隅）處前按；左掌鬆腕旋掌掌心翻轉向上；兩掌虎口相對；身體面向東南；右掌前按，同時弓左膝成左弓步式（隅步），重心在左腳；視線經右掌大指上方向左前八分之一處（東南隅）平遠看，意在右掌掌心（圖131）。

5. 左掌右轉

左掌以食指引導向右後方回轉，當轉到八分之三（正北）時，扣左腳尖四分之一處（正北），此時身隨步轉；當左掌繼續轉到東北方向時，重心坐於左腳，右腳腳跟虛起右腳尖與右腿順正；同時，右臂鬆力，右掌心漸翻向上，止於左臂下，重心在左腳；視線左掌食指外看（東北隅），意在左掌掌心（圖132）。

6. 右掌斜掤

右腳向外橫開一步（隅步），右掌沿左臂向右前外方斜掤，當左掌中指經右腕時前腳落平，繼續弓膝，右掌斜掤到右前八分之一（東北）處時，成右弓步式（隅步），重心在右腳，視線右掌食指外看，意在右掌掌心（圖133）。

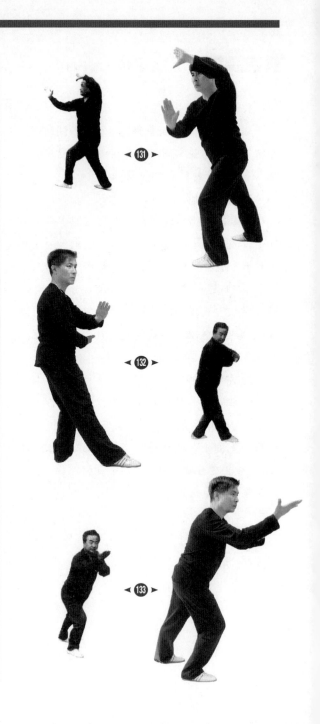

7. 右掌後掤

與 3 相同。惟左右肢互換（圖 134）。

8. 左掌前按

與 4 相同。惟左右肢互換（圖 135）。

9. 兩掌合抱

與【第四十六式】野馬分鬃之 1 相同。

10. 兩掌分開

與【第四十六式】野馬分鬃之 2 相同。

11. 右腳橫開

與【第四十六式】野馬分鬃之 3 相同。

12. 右肩右靠

與【第四十六式】野馬分鬃之 4 相同。

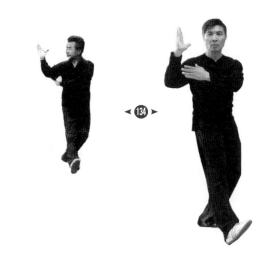

13. 右掌翻轉

與 1 相同，惟方向不同。

14. 左掌斜掤

與 2 相同，惟方向不同。

15. 左掌後掤

與 3 相同，惟方向不同。

16. 右掌前按

與 4 相同，惟方向不同

17. 左掌右轉

與 5 相同，惟方向不同。

18. 右掌斜掤

與 6 相同， 惟方向不同。

19. 右掌後掤

與 7 相同，惟方向不同。

20. 左掌前按

與 8 相同，惟方向不同。

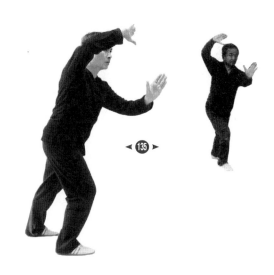

【第四十八式】上步攬雀尾 (八動)

1. 兩掌斜按

右掌以食指引導向右前（西南隅）舒伸按掌，左掌亦隨之斜按，兩掌掌心均向下，重心仍在右腳；視線右掌食指外看，意在右掌掌心（圖136）。

2. 兩掌下攦

左掌以食指引導向左後下方攦到右膝，右掌隨之，此時收左腳向前出正步；右掌繼續向左後下方攦到左膝前（此時已弓膝成左弓步式）；左掌外移到左胯外側；重心在左腳；視線右掌食指外看，意在右掌掌心（圖137）。

3. 兩掌前掤

右掌以食指引導向左前十六分之一處上掤，掌心漸翻向上，大指遙對鼻尖，左掌以食指引導亦向前上掤，掌心向下，止於右臂彎處；此時收右步向右前方出正步成左坐步式；重心在左腳；視線右掌外看，意在右掌掌心。

4、5、6、7、8各動與【第二式】攬雀尾4、5、6、7、8各動相同。

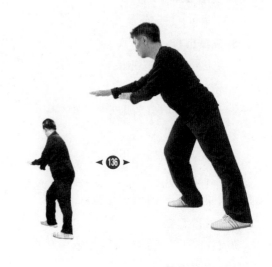

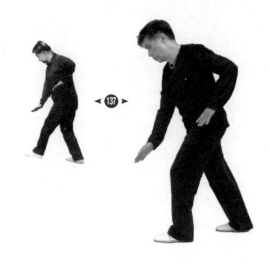

【第四十九式】正單鞭 (二動)

各動與【第二十五式】正單鞭各動相同。

【第五十式】雲手 (六動)

各動與【第二十六式】雲手各動相同。

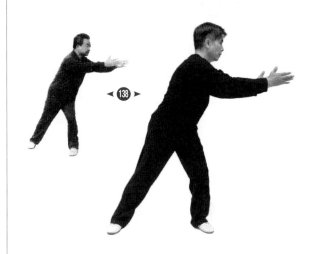

【第五十一式】下式 (二動)

1. 右掌前擺

右鈎變掌，掌心向下，視線回看右掌食指外，右掌沿下弧形經右膝，左膝再上起前擺，到腕與肩平；同時左掌亦向左前舒伸，兩掌掌心相對，指尖向前相齊，兩掌距離與肩寬相同；此時，重心隨右掌漸移於左腳；視線正前平遠看（正東），意在右掌掌心（圖 138）。

2. 兩掌回擺

兩腕鬆翻掌心轉向下虛提兩掌，提頂長身，兩腿平均站立，右臂以肘虛領將身體引向正南再向下蹲身，重心移於右腳成僕步式，右掌按於右膝前，同時左臂亦鬆肘虛領左掌按於左膝前，兩掌掌心向下，提頂立身坐於右腿；視線正東外看，意在右掌掌心（圖 139）。

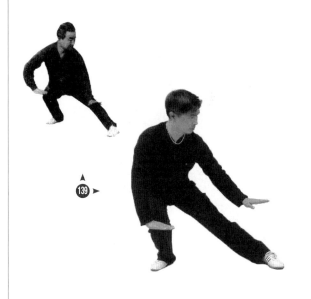

【第五十二式】金雞獨立 (四動)

1. 左掌前移

左掌向正前舒伸，左腳尖向左外轉四分之一（正東），右掌以食指引導伸於左肘下，掌心向上；弓左膝，重心移於左腳，開右腳跟成左弓步式；視線右掌食指外看，意在右掌掌心（圖140）。

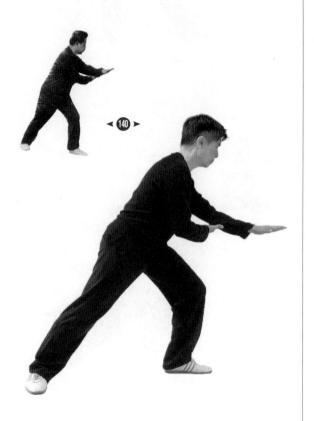

2. 右掌上掤

右掌沿左臂向左前八分之一處向前上舒伸，掌領身起提右膝成左獨立式，當右掌與左掌錯開後，掌向上領指尖上指，掌心向左，此時左掌指尖下指，掌心向右，重心在左腳；視線正東平遠看，意在右掌掌心（圖141）。

3. 右掌前移

左膝鬆力，向下蹲身，右腳向前下舒伸，腳跟着地，弓右膝成右弓步式（正步），此時右肘鬆垂右掌向前舒伸，伸到與肩平為度；左掌上起止於右肘下，掌心向上，重心在右腳；視線左掌外看，意在左掌掌心（圖 142）。

4. 右掌上掤

動作與 2 相同，但左右肢互換（圖 143）。

【第五十三式】 倒攆猴（六動）

1. 右掌前按

右掌掌心翻向外反掌前按（掫掌），指尖向下；此時左肘鬆垂，肘尖虛對左膝，掌心向右，指尖向上，重心仍在左腳；視線右掌外看，意在右掌掌心（圖 144）。

2. 左掌前按

右掌翻腕向左內摟左膝之後鬆按到右胯外側，掌心向下，指尖向前；左掌向正前方按掌，掌心向外，指尖向上；同時鬆右膝，蹲身撤左腳變右弓步式（正步），重心在右腳；視線正前平遠看，意在左掌（圖145）。

3、4、5、6各動與【第十五式】倒攆猴3、4、5、6各動相同。

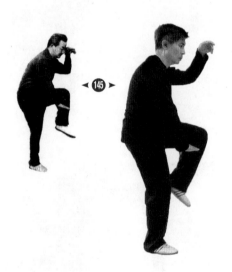

【第五十四式】**斜飛式**（四動）

各動均與【第十六式】斜飛式各動相同。

【第五十五式】**提手上式**（四動）

各動均與【第四式】提手上式各動相同。

【第五十六式】**白鶴亮翅**（四動）

各動均與【第五式】白鶴亮翅各動相同。

【第五十七式】**摟膝拗步**（二動）

各動均與【第十九式】摟膝拗步各動相同。

【第五十八式】**海底針**（二動）

各動與【第二十式】海底針各動相同。

【第五十九式】**扇通背**（二動）

各動與【第二十一式】扇通背各動相同。

【第六十式】**撇身捶**（二動）

各動與【第二十二式】撇身捶各動相同。

【第六十一式】 上步搬攔捶 (四動)

1. 右拳上提

鬆右肘，右拳向右前上提，以拳與肘平為度，左掌在上隨之，此時鬆腰出左步成右坐步式(正步)，重心在右腳；視線左掌外看，意在右拳(圖 146)。

2. 右拳左搬

右拳在左掌下經右前上方(與肩平為度)再向左前十六分之一處外搬，此時弓左膝成左弓步式(正步)，重心在左腳；視線左掌外看，意在右拳(圖 147)。

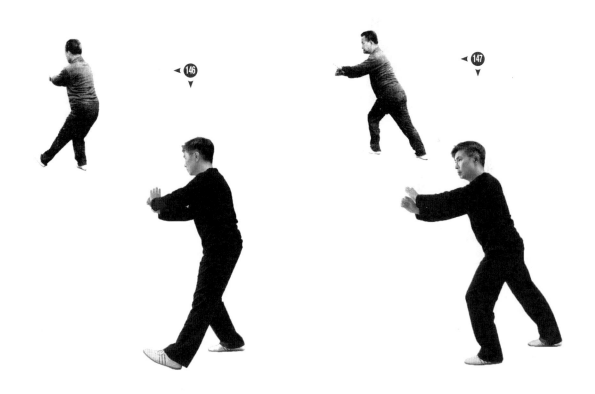

3. 與【第四十式】上步搬攔捶之 5 相同（圖 148）。

4. 與【第四十式】上步搬攔捶之 6 相同（圖 149）。

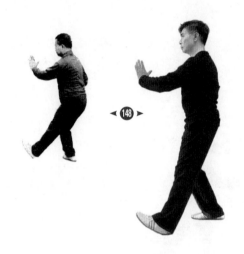

◀ **148** ▶

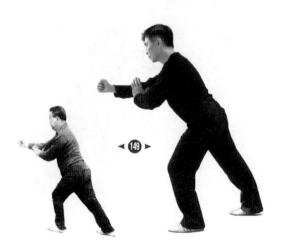

◀ **149** ▶

【第六十二式】**上步攬雀尾** (六動)

各動與【第二十四式】上步攬雀尾各動相同。

【第六十三式】**正單鞭** (二動)

各動與【第二十五式】正單鞭各動相同。

【第六十四式】**雲手** (六動)

各動與【第二十六式】雲手各動相同。

【第六十五式】**高探馬** (二動)

1. 左掌反採

左掌掌心漸翻向上指尖伸向左前，掌與肩平，此時重心右移身體轉向正東，收左腳跟，腳尖與胯順正；右鈎鬆肘收腕止於右肩前，重心在右腳；視線左掌外看，意在左掌（圖 150）。

2. 右掌前掤

右掌以小指引導漸向正前微上伸出，以右臂舒直為度，掌心向下，指尖微斜向左，高與眉齊；此時提頂長身，右腿挺膝直立，左掌回收到腹前，掌心仍向上，指尖掩右肘，收左腳，立腳跟於右踝處，腳尖虛着地，成虛丁步，重心在右腳；視線正前平遠看，意在右掌掌側（圖 151）。

【第六十六式】撲面掌 (二動)

1. 右掌反採

　　右掌以小指引導漸翻掌，掌心向上，漸向左肋處收掌反採；同時鬆右膝蹲身，出左步成右坐步式 (稍寬約 40°)，左掌不變，兩小臂上下相疊，重心在右腳；視線正前平遠看，意在右掌掌背 (圖 152)。

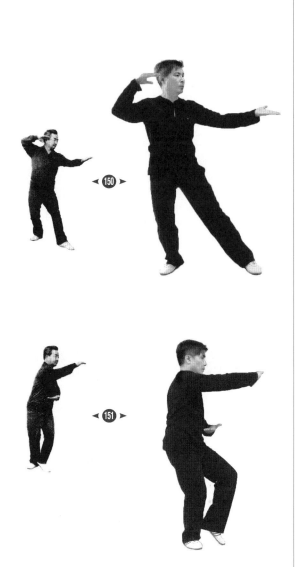

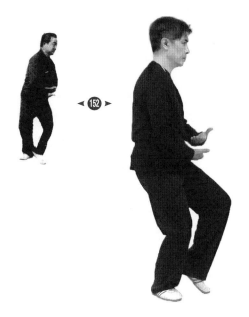

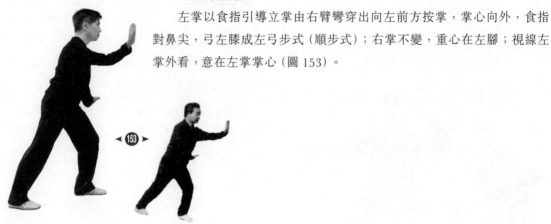

2. 左掌前按

左掌以食指引導立掌由右臂彎穿出向左前方按掌，掌心向外，食指
對鼻尖，弓左膝成左弓步式（順步式）；右掌不變，重心在左腳；視線左
掌外看，意在左掌掌心（圖153）。

【第六十七式】 十字擺蓮 (四動)

1. 左掌右捌

左掌以食指引導向右捌到四分之一正南，
右掌不變；此時左腳尖亦向右扣轉四分之一（正
南），身隨勢轉，重心仍在左腳。視線左掌外
看，意在左掌掌心。

2. 左掌護耳

左掌繼續向右回轉，到右耳外側為止，掌
心向外，指尖向上，右掌仍不變；此時身隨勢
轉四分之一（正西），右腳尖與右胯順正，腳跟
虛起，身坐於左腿，重心在左腳。視線正西平
遠看，意在左掌掌心（圖154）。

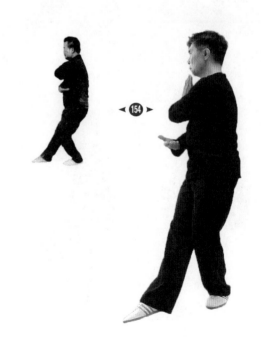

3. 右腳上提

右腳以大趾領起向左前方起腿上提，同時，左掌以食指引導向右前方舒伸，與肩平，掌心向下，重心不變；視線與意皆不變（圖 155）。

4. 右腳右擺

右腳向右上方擺腳，同時左掌向左外方（正西）擊右腳面（擊響）；然後虛提右掌到左身側，右腳落地成左坐步式（正步）；右掌不變，視線不變，意在左掌（圖 156、157）。

【第六十八式】 摟膝指襠捶 （四動）

1. 右掌下按

右掌以食指引導翻掌（掌心向下）向右前外方下按，到右膝外側為止，同時右腳落平；視線右掌外看，意在右掌掌心（圖 158）。

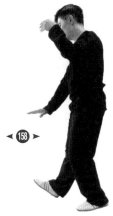

2. 左掌前按

弓右膝成右弓步式；同時左掌向前按出，重心在右腳；視線正前平遠看，意在左掌掌心（圖159）。

3. 與【第六式】摟膝拗步之9相同（圖160）。

4. 與【第三十二式】進步栽捶之6相同，但此拳係擊襠（圖161、圖162）。

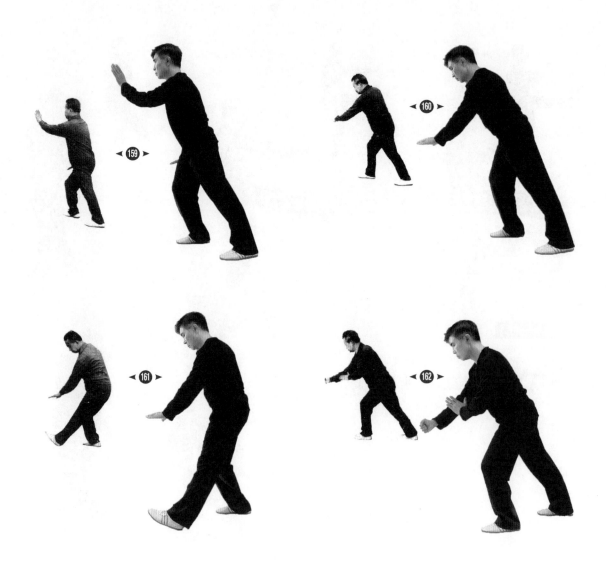

【第六十九式】 上步攬雀尾 (六動)

1. 右拳前起

右拳向左前十六分之一處，翻拳上起，拳心翻向上，左拳貼右小臂不變，此時立身鬆腰出右步（正步）腳跟虛着地成左坐步式，重心在左腳；視線右拳外看，意在右拳（圖 163）。

2. 右拳下合

右腳落平，弓右膝成右弓步式；右拳隨勢翻拳下合變掌右前掤出，重心在右腳；視線右拳外看，意在右拳（圖 164）。

3、4、5、6各動與【第二十四式】上步攬雀尾 3、4、5、6各動相同。

【第七十式】 正單鞭 (二動)

各動與【第二十五式】單鞭各動相同。

【第七十一式】 下式 (二動)

各動與【第五十一式】下式各動相同。

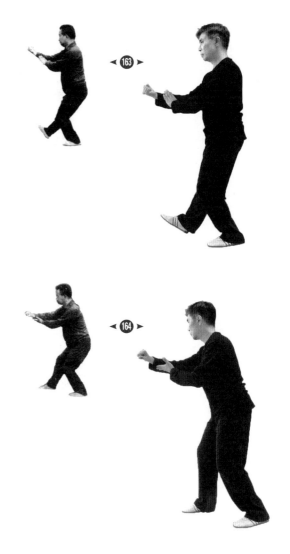

【第七十二式】上步七星 (二動)

1. 右掌前掤

與【第五十二式】金雞獨立之 1 相同，但右掌立掌，掌心向左而不向上（圖 165）。

2. 兩掌上掤

右掌立掌以食指引導沿左臂下向前舒伸，兩腕交叉，右掌在外，兩掌掌心分向左右，指尖上指；同時立腰，出右腳成左坐步式（正步），重心在左腳；視線先隨右掌食指，兩腕交叉之後，由兩掌中間平遠看，意在右掌掌心（圖 166）。

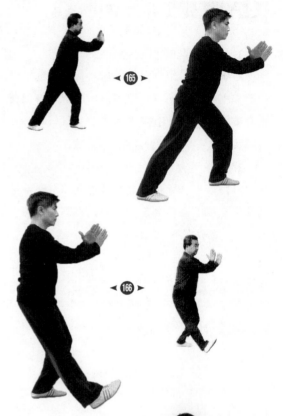

【第七十三式】退步跨虎 (二動)

1. 兩掌下按

鬆腕兩掌向前舒伸下按，掌心向下；右腳向體後伸撤，與左腳成一直線，腳尖着地，重心仍在左腳；視線兩掌前外看，意在兩掌掌心（圖 167）。

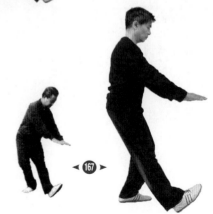

2. 兩掌回攦

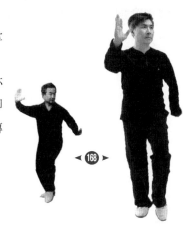

兩掌下按回攦，身體漸坐於右腳，翹左腳成右坐步式，此時兩掌掌心與左腳尖上下對正，撤身時右腳跟轉向四分之一（正北）落平，落後鬆右腕，右掌變鈎提到右耳側，再向正南立掌進掌；同時左掌亦變鈎，向體後舒伸，鈎尖向上。當兩掌分開時轉體面向正南；收左腳腳尖虛着地落於右腳側成虛丁步，重心在右腳；視線隨右掌然後轉向四分之一（東南）外看，意在右掌掌心（圖168）。

【第七十四式】回身撲面掌 (二動)

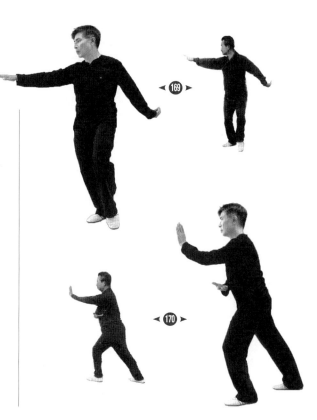

1. 右掌右攦

右掌以食指引導向右轉四分之一（正西），掌心漸轉向下；身隨掌轉，左手鈎隨勢不變，重心在右腳；視線隨右掌外看，意在右掌掌心（圖169）。

2. 左掌前按

左鈎漸變為掌，掌心漸翻向上，鬆左臂，左掌以食指引導經左肋向右臂彎舒伸，此時右掌掌心同時漸翻向上，鬆左膝，左腳向右腳前出步（一字順步）弓左膝收右腳跟，同時左掌立掌向正西前按，掌心向外，指尖向上；右掌鬆肘回收到左肋前，掌心向上，指尖向左，重心在左腳；視線左掌外看，意在左掌（圖170）。

【第七十五式】轉腳擺蓮 (四動)

1. 與【第六十七式】十字擺蓮之 1 相同，惟方向不同。

2. 右掌回攦

右掌以食指引導沿左臂下走外弧形向右轉二分之一（正南），掌心向前（正東）；左掌隨動止於右臂彎，掌心向後（正西）；此時身體轉向正東，坐於左腳，右腳掌着地，腳跟虛起與右胯順正，重心在左腳；視線正東外看，意在右掌掌心（圖 171）。

3. 與【第六十七式】十字擺蓮之 3 相同（圖172）。

4. 與【第六十七式】十字擺蓮之 4 相同，惟係用兩掌指尖擊右腳面，當右腳下落時變隅步，然後兩掌向左後八分之一（西北）處舒伸，左掌在前，右掌在後，掌心皆向下，重心在左腳；視線左掌外看，意在左掌掌心（圖 173）。

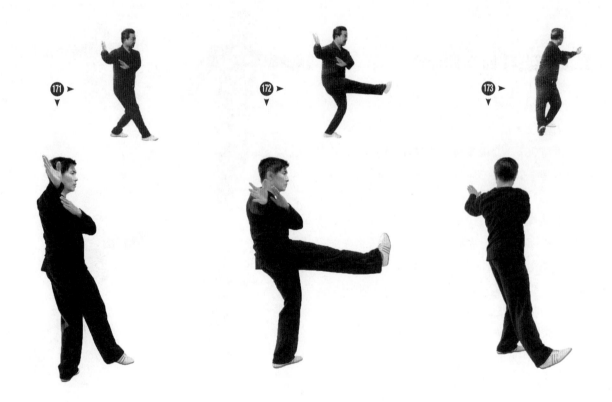

171 ▶

172 ▶

173 ▶

【第七十六式】彎弓射虎 (四動)

1. 兩掌回攊

兩掌向體前右下回攊，到左膝前時右腳落平，到右膝前時兩掌變拳，鬆兩肘，兩拳上提到右身外側，右拳在上，拳眼向下，左拳在下，拳眼向上，距離約肩寬；此時弓右膝成右弓步式（隅步），重心在右腳；視線右拳外看，意在右拳（圖174）。

2. 兩拳俱發

右拳從右耳上向左前外方八分之一（東北）發出，左拳在下亦隨發；兩拳眼相對，左肘對正右膝，重心在右腳；視線右拳外看，意在右拳（圖175）。

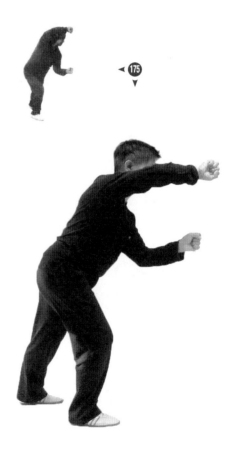

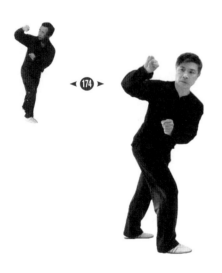

3. 兩掌回攞

兩拳漸變為掌，向右後方（西南）向上移動舒伸，掌心向下；此時鬆左膝，出左腳向左前八分之一出步，成右坐步式（隅步）；然後，兩掌向體前左前方下攞，到右膝前時，左腳落平，到左膝前時，兩掌變拳；鬆兩肘，兩拳上提到左耳外側，左拳在上，拳眼向下，右拳在下拳眼向上，距離亦約肩寬；此時弓左膝成左弓步式（隅步），重心在左腳；視線左拳外看，意在左拳（圖 176、177）。

4. 與 2 相同，惟左右肢及方向互換不同（圖 178）。

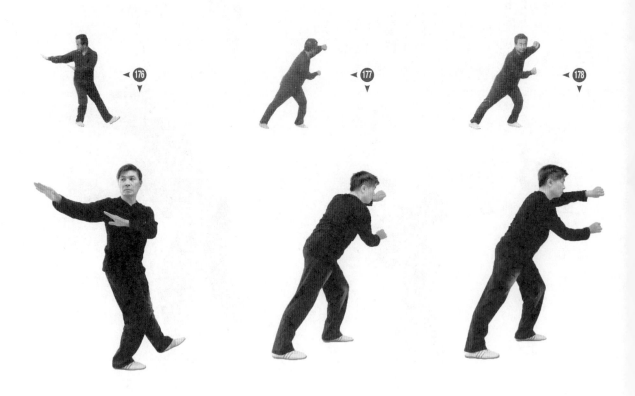

【第七十七式】 上步搓捶 (二動)

1. 左拳翻轉

左拳拳心漸翻向上,掩左肘,左臂向前舒伸,以左肘,左臂對正左膝,左腳為度;右拳拳心漸翻向下,拳心貼於左臂彎處,重心仍在左腳;視線左拳外看,意在左拳 (圖 179)。

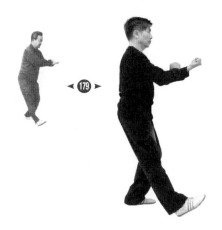

◀ 179 ▶

2. 右拳前伸

鬆右膝,出右腳漸弓膝成右弓步式 (正步),同時右拳前伸,當兩拳經兩腕相搓時漸變為兩掌,右掌止於右前十六分之一處,左掌扶於右腕,重心在右腳;視線右掌外看,意在右掌掌心。

【第七十八式】 攬雀尾 (四動)

1、2、3、4各動與【第二式】攬雀尾 5、6、7、8各動相同,惟方向不同。

【第七十九式】 正單鞭 (二動)

各動與【第二十五式】正單鞭各動相同,惟此式方向正北。

【第八十式】 上步搓掌 (二動)

1. 左掌左伸

重心移於左腳,左掌以食指引導向左伸長 (正西),掌心漸翻向上,右鈎漸變為掌亦向左伸,轉體,右掌心貼在左臂彎處,重心在左腳;視線左掌外看,意在左掌 (圖 180)。

2. 右掌前伸

與【第七十七式】上步搓捶之 2 相同,惟此式搓掌,與拳變掌不同。

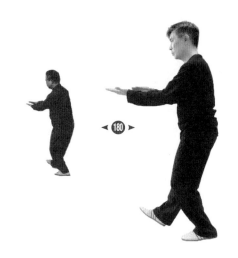

◀ 180 ▶

【第八十一式】攬雀尾 (四動)

各動與【第七十八式】攬雀尾各動相同，惟此方向正西。

【第八十二式】正單鞭 (二動)

各動與【第七十九式】正單鞭各動相同，惟此方向正南。

【第八十三式】合太極 (二動)

1. 右鈎變掌

右鈎變掌，掌心向下，向右外舒伸；重心右移於右腳；鬆左臂，左掌漸舒長，掌心向下，重心在右腳；視線由左掌外漸經體前移於右掌外看，意在右掌掌心（圖181）。

2. 兩掌合垂

兩肘同時放鬆，兩掌均以食指引導向體前合攏，指尖相對，掌心向下。然後提頂，抬頭，升視線，鬆腰胯，收左腳與右腳並齊（自然步），再提頂，長身，兩掌漸分漸按，落於兩胯外側，掌心向下，指尖向前。此時身心放鬆，兩掌指尖漸鬆垂向下，重心還原於兩腳；視線平遠看，意漸還虛（圖182）。

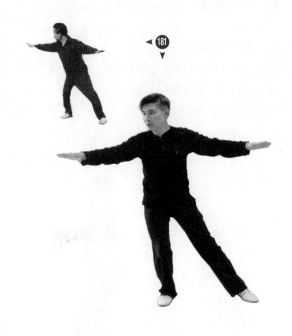

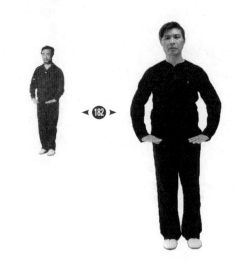

以上共八十三式，計三百二十六動。

其中：

捶十一式

上步搬攔捶三式；卸步搬攔捶一式；撇身捶二式；翻身撇身捶一式；肘底看捶一式；進步栽捶一式；指襠捶一式；上步措捶一式。

攬雀尾九式

隅步者二式；上步者二式；正步者五式。

單鞭九式

正單鞭六式（其中，向南者五式，向北者一式）；斜單鞭三式（其中，向東南者一式，向西南者二式）。

起腳七式

左分腳、右分腳、轉身蹬腳、「左轉」翻身二起腳、提步蹬腳、披身踢腳、轉身蹬腳「右轉」。

雲手三式。

提手上式三式。

白鶴亮翅三式。

斜飛式二式。

如封似閉二式。

抱虎歸山二式。

海底針二式。

倒攆猴二式。

下式二式。

餘者皆為單式。

下　篇

太極刀與太極劍

第四章

概論中國古兵器與太極刀、劍

中國是具有幾千年文明史的古國。遠在上古時期，我們的祖先在與自然界以及人類之間的生存搏鬥中，就積累了豐富的武術經驗，並且由徒手搏鬥，到學會製造和使用武器。從許多文字記載和歷年出土的古代珍貴文物都可證實，武器的製造，早在三代（夏商周）以前，就逐漸臻於完善。由石製的武器，發展到銅製的、鐵製的，一直到煉鋼技術的出現，每個歷史階段的製造技術，都有相當高的水平。

中國的古代武器，由於歷史久遠，種類繁雜，難以詳盡統計。不過，關於中國古代十八般兵器的說法，卻流傳中外、膾炙人口。據清褚人獲《堅瓠集》裏記載說：「明嘉靖間，邊廷多事，官司招募勇敢。山西李通，行教京師，應募為第一。其武藝十八事皆能。一弓，二弩，三槍，四刀，五劍，六矛，七盾，八斧，九鉞，十戟，十一鞭，十二簡，十三撾，十四殳（音殊，古竹質之長兵器），十五叉，十六爬頭，十七綿繩套索，十八白打（拳術）。」從這段文字中，可以了解到中國的古兵器，發展到明朝時的概況了。

近代火器發明之後，尤其是現代科學的昌盛，這些古代兵器已經成了歷史文物。但是人們仍可以在戲劇藝術表演和中國武術表演裏，看到古代兵器形象的出現。這些古色古香的仿製道具，已經成了人們豐富藝術生活和健體康樂活動的重要器材了。

到了上世紀六十年代初期，經過國家體委研究審定，挑選出有代表性的十八種兵器，即刀、槍、劍、戟、斧、鉞、鈎、叉、鞭、鐧、錘、抓、鐮、棍、槊、棒、拐子、流星。這十八種兵器裏，有長有短，有軟有硬，有輕有重，有單有雙，品種繁多，琳琅滿目。根據這些羣眾喜聞樂見的武術器材，人們又搜集編排各種套路，並邀請當時多位武術名家進行表演，十八般兵器表演一經推出，盛況空前，受到廣大愛好者的熱烈歡迎。

目前武術運動中的長短兵器，主要有刀、槍、劍、棍四種。這四種兵器現已被列為武術比賽裏的器械競賽項目。至於其他的一些長短兵器，以及一些稀有的兵器，多見於武術表演，在正式武術比賽裏已很少列入。

太極拳的器械包括刀、槍、劍、杆四種。近代太極拳宗師楊露禪、楊班侯、楊健侯父子，不但精於太極拳術，而且皆擅長太極器械。據記載楊露禪身負一小花槍，荷一包裹，遍遊華北諸省。因武藝高超，所向無敵，故世稱「楊無敵」。楊班侯在端王府任教時與教頭雄縣劉仕俊（擅長大槍）比大槍。班侯只用一個沾黏槍，就擊劉跌入王府裏的月牙河中，自此名噪京師。楊健侯曾與神刀張某交手。健侯僅用拂塵（木柄，拴馬尾，為除塵逐蚊蠅之用）代刀，張某之刀即被黏着，無法出手。諸如上述之珍

聞軼事，許多過去的太極拳前輩宗師，皆有一些類似的傳聞。現僅就太極刀和太極劍的規格樣式說明如下，至於太極槍、杆及推手等另有專著介紹。

太極刀在演練時使用的刀，均為單刀。常見的刀有兩種，一種是太極拳系裏專用的刀（圖 183），其刀柄略長，可容兩隻手握刀。刀首處有圓環，可拴綑彩飄帶，刀身窄而長。此刀之製法據記載分量較重，一般的重量約在五市斤左右。這種太極刀的製造和使用目的，主要區別於外家拳的花刀。因為太極刀主要以沾黏連隨，引發內勁去發揮刀的效用。

太極刀演練時使用的另一種刀，就是普通的單刀（圖 184）。武術比賽中使用的太極刀必須鋼製。其長度要求，以練者直臂、垂肘抱刀時的姿勢為準，刀尖不得低於本人的耳垂，以刀尖與本人的耳稍齊較為適度。

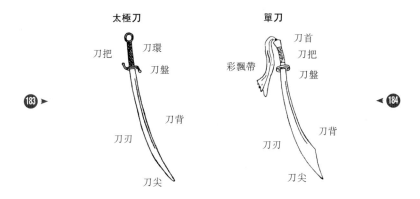

目前人們日常鍛煉時多用木製單刀，其輕重長短皆可因人而宜。製做木刀時，宜選擇質地較堅韌之木料。刀的樣式以刀頭略肥闊的「鱔魚頭」式，較渾厚和美觀。練單刀過去講「刀如猛虎」，主要指練單刀時的動作勇猛疾速。單刀的刀鋒較劍為重，故使用刀鋒時多「扎」刀的動作，很少「點」刀的動作。刀只一面有刃，故刀術翻腕的動作也較多。單刀有纏頭與裏腦之動作。纏頭是右手持刀，撐右臂，垂刀尖，右手刀之刀背沿左肩，貼脊背，繞經體後再向身體右前方進刀。裏腦是右手持刀，撐右臂，垂刀尖，右手刀之刀背沿右肩，貼脊背，繞經體後再經身體左前方進刀。練習單刀時要注意左手的配合，所謂「單刀看手」指的就是這個意思。

劍

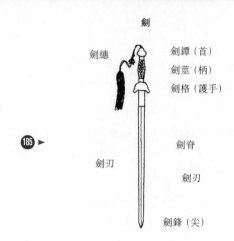

劍縗

劍鐔（首）
劍莖（柄）
劍格（護手）

185 ►

劍脊

劍刃

劍刃

劍鋒（尖）

太極劍在演練時使的劍均為單劍。劍與刀的區別主要是，劍兩面皆有刃（圖185）。劍柄之長度為能容納兩手握劍，故不宜過短，劍穗分長穗與短穗，練者可任意選配，太極劍的製造無特殊的規定。在武術比賽中使用的劍也必須是鋼製。其長度要求，以練者直垂臂，垂肘，反手持劍的姿式為準，劍尖不得低於本人的耳垂。以劍尖與本人的耳稍齊較為適度。

目前人們日常鍛煉時也多用木製之單劍，其輕重長短亦可因人而宜。製做木劍時，也宜選擇質地較堅韌的木料，而且適當配以長穗或短穗，更覺典雅大方。

練單劍，過去講「劍如飛鳳」，主要指練劍時的動作要輕靈奇巧，其勢如飛鳳，盤旋馳騁，舒展自如。劍因為兩面有刃，故無纏頭裹腦及劍刃靠身之動作，持劍之手要虛，劍經常由大指、中指、無名指執劍，其食指、小指在練劍時要隨時鬆開，以利於劍的變化，左手劍訣要注意與劍的配合。過去武術前輩講劍訣有名為「子母針」的，即古代實戰時，劍訣之上套有短的鋼針，以配合攻擊之用，故名為「子母針」。

太極刀、劍雖然在形式上練法不同，但是都必須本着太極拳的運動特點和方法去練。故練習時必須按照鬆、柔、圓、緩、勻等特點，務使動作中正安舒、綿綿不斷，這才不失其為太極器械的特色。我們主張練習太極器械之前，最好是先練好太極拳，《紀效新書》中說：「其拳也，為武藝之源」。因為先練好拳，再練器械就比較容易些。在某種意義上來說：「器械是手的延長」，如果拳練得不好，手裏再拿上器械，練起來就愈加困難了。

要練好太極器械，不僅要注意手、眼、身、步的鍛煉。更需要注意心、神、意、勁的鍛煉，因為這是練好太極器械的基礎功夫。

第五章

太極刀、劍規範

一、太極刀、劍的方位和度數的設置

太極刀又名「太極十三勢刀」；太極劍也有稱為「太極十三勢劍」的，因為太極器械的練法是宗於太極拳的，因而也是附屬於太極拳的，而太極拳的精髓是「太極十三勢」。所以太極刀、劍的練法，是以太極十三勢做基礎的。

今天我們學練太極刀、劍，首先要弄清楚十三勢之外，如果能用圓周 360° 劃分它的運動的角度並加以對照，就能更容易定出運動的方向和位置，也會更準確和更快地掌握太極刀、劍的練法。因為這是太極刀、劍中，手、眼、身、步的初步規矩。

1. 太極刀、劍的八方線

參見上篇，第二章太極拳規範之「一、太極拳的方位和度數的設置」(見頁 13)。

2. 太極刀、劍的圓周度數

參見上篇，第二章太極拳規範之「一、太極拳的方位和度數的設置」(見頁 13)。

二、太極刀、劍的基本步法與主要手法和腿法

1. 太極刀、劍的主要步法

1.1 按照兩腳的距離和角度所分的步法

參見上篇，第二章太極拳規範之「二、太極拳的基本步法與主要手法和腿法」(見頁 15)。

1.2 按照姿勢所分的步法

自然步：兩腳並列，腳尖相齊，兩腳中間距離約為一個立腳，兩腳外緣之間的距離，約等於本人的胯寬。如太極刀、劍預備式開始前的步法及合太極收式後的步法。

平行步：兩腳並列，腳尖相齊，兩腳外緣之間的距離約為本人的肩寬，如太極刀、劍開始後，也可加開平行步，然後再向下繼續演練。

弓步：重心在前腳，弓膝 (膝蓋與腳尖上下對正，膝左右側亦與足大指、足小指對正，勿向前閃出或左右歪斜)，後腿彎要舒直，後腳跟要蹬直，後腳掌全部虛着地 (正、隅步皆如此)。如太極刀「閃展騰挪意氣揚」第一、二動，太極劍「黃龍攪尾」第二、四動。

坐步：後腿彎屈，身體後坐，尾閭對正後腳跟，重心在後腳，前腿舒直，前腳腳跟虛着地，腳尖上翹 (正、隅步皆如此)。在太極刀、劍各式中，有將前腳掌虛着地，前腳跟虛起之坐步。如太極刀「七星跨虎交刀勢」第二動，太極劍「抱月式」第二動。

騎馬步 (又稱馬襠步)：兩腳並列分開，兩腳尖微向外斜 (小丁八步)。中間距離約為兩橫腳長，兩腿彎屈，身在兩腳之正中蹲坐，重心平均在兩腳。如太極刀「下式三合自由招」第一動，太極劍「農夫着鋤」第二動。

虛丁步：身體蹲坐於一腳，另一腳收於蹲坐之腳旁，腳尖虛着地，腳跟翹起，兩腳尖相齊，中間距離約一腳寬。如太極刀「左顧右盼兩分張」第三動中之虛丁步，太極劍「臥虎當門」第二動。

一字步：兩腳一前一後，向同一方斜站在一條直線上。如太極刀中「風捲荷花葉裏藏」第二動，太極劍「落花待掃」第二動。

僕步：兩腳腳尖均向前方，平行分開，兩腳中間距離約為兩橫腳之長度。一腿弓膝身體下坐，集重心於一腳，另一腿舒直，腳掌虛着地。如太極刀「左右分水龍門跳」第二動，太極劍「海底撈月」

蹲身下撈劍時，可做僕步變弓步。

獨立步：一腿支撐，另一腿提膝獨立。如太極刀「閃展騰挪意氣揚」第一動，太極劍「黃蜂入洞」第二動。

背步式（又稱歇步）：一腳斜置，重心集於一腳，另一腳背在重心腳後，腳掌着地，腳跟翹起。如太極刀「左顧右盼兩分張」第三動，太極劍「左右臥魚」第一、二動。

2. 太極刀、劍的主要手法

2.1 太極刀、劍的掌法

斜立掌：要求五指分開，指尖向上，大指梢節與食指第二節橫紋相對呈水平。如太極刀「玉女穿梭八方勢」扎刀時之左掌。

直立掌：掌大指橫指，其餘四指直立。如太極刀「左右分水龍門跳」第二動反撩刀扶刀首之左掌。

平掌：掌心向上或向下，指尖向外，如太極刀「三星開合自主張」第二動之左手探掌。

側立掌：掌直立，指尖向上，掌心向左或右（左與右的側掌）立掌側切。如太極刀「玉女穿梭八方勢」第三動藏刀時之左掌。

2.2 太極刀的拳法（又稱為捶）

拳要求五指回攏，大指裏側扣壓在食指與中指的中節，拳面要平，拳心要虛，五指鬆攏，不要握實。如太極刀「二起腳來打虎勢」第二動打虎時之右拳。

2.3 太極刀的鈎法

腕部彎屈，五指聚攏，鈎尖向下。如太極刀「卞和攜石鳳還巢」第二動之後手鈎。

2.4 太極劍獨有的劍訣

食指與中指並齊，貼攏，四指與五指屈扣在掌心，大指亦屈扣，壓在四、五指之梢節，此掌型在劍法中稱為劍訣。

3. 太極刀、劍的主要腿法

蹬腳：一腿獨立舒直，另一腿提膝後再將小腿向外蹬出，腳尖向上，腳跟外蹬。如太極刀「左右分水龍門跳」第二動之蹬腳，太極劍「蜻蜓點水」第三動之蹬腳。

踢腳：一腿獨立舒直，另一腿提膝後再將小腿向前上方踢出，腳面要平，腳尖向前舒伸。如太極刀「二起腳來打虎勢」第一動之踢腳，太極劍「蜻蜓點水」第四動（但此式為後踢腳，又稱倒打紫金冠）。

二起腳：縱身跳起，一腿前踢之後，其腳甫及落地另一腿繼續連踢，兩腳要求為，腳面要平，腳尖向前舒伸，此腿又稱為二起蹦子。如太極刀「二起腳來打虎勢」第一動可做二起腳。

擺蓮腳：一腿獨立舒直，另一腿提膝後再將小腿舒伸擺腳，腳面要平，腳尖向前舒伸，單手在擺腳時擊拍腳面。如太極刀「披身斜掛鴛鴦腳」第一動之擺蓮腳。

第六章

太極刀 （又名太極十三勢刀）

一、太極刀練習方法說明

練習太極刀時，要始終保持舒鬆自然的體形。即太極拳的：提頂、豎項、涵胸、拔背、鬆肩、垂肘、鬆腰腹、裹襠、溜臀等的各種要求，以區別於其他拳種的刀術的形象。

練習太極刀時，要始終保持精神安靜，意識集中，貫徹「以意運刀」的原則。雖然刀術要求「威猛」，但太極刀應表現渾厚而凝重，端莊而平和，既要達到剛柔相濟，也要做到純任自然。

練習太極刀時忌用拙力，應由「着熟而漸悟懂勁，由懂勁而階及神明」。練太極刀時，務使勁度均勻，不僵不滯。始終注意式式相承，連綿不斷。日久自然達到勢斷而勁不斷，勁斷而意不斷，滔滔不絕一氣呵成的地步。

練習太極刀時，必須按照太極刀的手、眼、身、步的各種規矩逐勢逐動認真練習。對於刀的起止點及運動路線，要做得清晰、準確、一絲不苟，練習時要先求開展，後求緊湊，速度要保持均勻，不可忽快忽慢。練習之初，先求緩慢，待姿勢與要求皆練到正確與熟練後，再適當提高速度，做到往復折疊疾徐有度，進退轉換快慢相間，以增加這趟刀演練時的意趣。

練習太極刀要注意原地收式，就是由何處起式，練完之後還必須回於原處，這點在參加武術比賽時尤其重要。過去前輩在編創套路時，對於方向、路線、數量、難度、距離、尺寸各方面都有極準確的設計。所以原地收式是演練得是否完整與準確的標準之一，要做到此並不難，日常練習時加以注意養成習慣，自然會練到準確無差了。

馬有清宗師傳授的這套太極刀的刀點是：砍、劈、撩、跺、崩、點、挑、扎、截、刺、斬、抹、推、按、掛、藏。練者可依太極刀姿式解說，按勢、按動對照刀點練習。

太極刀另有四刀用法為：斫剁、劃（音鏟，削也）、截割、撩腕。僅列如上。

太極器械在應用方面與太極拳一樣，是研究技擊的變化與技巧之學也。故太極刀之應用仍須是以靜制動，以柔克剛，以寡敵眾，以巧勝拙。練者，可依此而研習之，自能得心應手，成竹於胸矣。

二、太極刀姿式名稱

本套太極刀共十三式，三十八個動作，其姿式名稱順序如下：

第一式　七星跨虎交刀式（四動）

第二式　閃展騰挪意氣揚（二動）

第三式　左顧右盼兩分張（四動）

第四式　白鶴亮翅五行掌（二動）

第五式　風捲荷花葉裏藏（二動）

第六式　玉女穿梭八方勢（六動）

第七式　三星開合自主張（四動）

第八式　二起腳來打虎勢（二動）

第九式　披身斜掛鴛鴦腳（二動）

第十式　順水推舟鞭作篙（二動）

第十一式　下勢三合自由招（二動）

第十二式　左右分水龍門跳（二動）

第十三式　卞和攜石鳳還巢（四動）

三、太極刀各式解說

【第一式】七星跨虎交刀式 (四動)

1. 面南站立

此式為太極刀之預備式 (傳統稱之為無極式)。面南站立，頭容正直，神安體鬆，身心恬靜，兩腳成自然步，腳尖向前，兩腳中間距離約一立腳寬；左臂抱刀，刀刃向前，刀背貼在左臂彎，左掌托握刀盤，刀尖向上，右掌自然下垂。兩眼平遠視 (圖 186)。

2. 進步叉掌

鬆腰屈右膝重心坐於右腿，左腳向前虛點半步後，再向前進半步，左腳甫及落地，右腳再向前邁一步，腳尖點地，重心坐於左腿，成虛丁步 (傳統練法亦可以右足跟着地，腳尖上翹成左坐步式)；隨勢右掌前起擊掌，兩臂左右交叉，左腕在內右腕在外，左手刀把斜向上，刀尖斜下垂，刀刃向上。兩眼於兩腕交叉處向外平遠視 (圖 187、圖 188)。

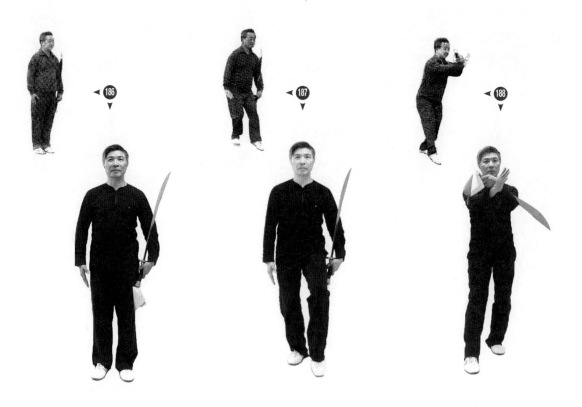

3. 退步撐掌

右腳向後退一步，移重心，身向後撤，提頂、立身，收左腳於右腳旁，成自然步；隨勢右臂向右後方鬆垂，以右掌反採，然後起臂撐掌，止於右額前上方，掌心向外，指尖斜上指，同時左手刀垂臂抱刀，刀尖向上，刀刃向前；此時身體舒腰直立，兩眼平遠視（圖189、圖190）。

4. 弓步交刀

鬆腰屈右膝，重心移於右腿，左腳向前進一步，弓左膝，重心移於左腿，成左弓步；隨勢身向右方旋腰轉體，左手刀把由右外方，向左上方，翻把外截，高與肩平，掌心向上，刀把向前，刀身貼臂彎，刀刃向外；此時右掌先隨左腕上起，然後握刀把，刀交於右手，左掌迅扶右腕處。兩眼平遠視（圖191、圖192）。

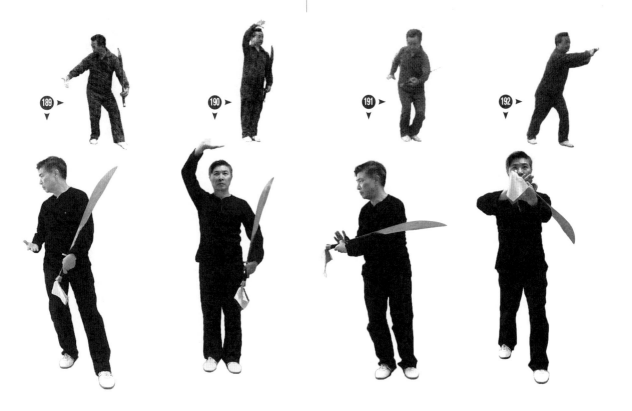

【第二式】 閃展騰挪意氣揚 (二動)

1. 進步扎刀

提頂、立身,提右膝成左獨立步,隨勢展兩臂,右手刀趁勢下截,刀刃向外,刀尖下指 (右膝外),左掌攏鈎,鈎尖向後,眼視刀尖外方;然後落右腳,弓右膝成右弓步式 (正步,方向正南),右手刀展臂前扎,刀刃斜向下,刀尖向前,左手鈎變掌展臂,扶於右腕。兩眼平遠視 (圖 193、圖 194)。

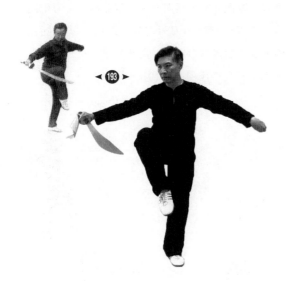
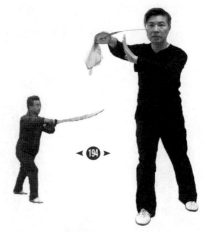

2. 進步撩刀

舉右臂翻右腕,提刀把,垂刀尖,以刀刃反截,鬆腰進左腳,向前邁一步,成左弓步式 (正步、方向正南);進步時,左掌向前探掌,攦手後,向體後外旋變鈎,鈎尖向上,止於體後;同時舉刀纏頭,刀背貼脊背,於進身後,翻右腕向前圈臂撩刀,刀刃斜向左上方,刀尖向前,掌心向上反撩。兩眼平遠視 (圖 195)。

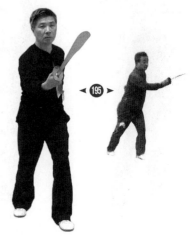

【第三式】 左顧右盼兩分張 (四動)

1. 獨立掛刀

攏右腕，刀刃向左外後方圈攏，止於左肩前，刀刃向後，刀尖向上，左手鈎不變，兩眼刀外視；隨即鬆右腕，刀向身體左側外後方反掛，左手鈎變掌，於刀下垂後扶刀背；此時抽腰，重心移於右腿，提左膝成右獨立步，刀隨勢由身體左側抽掛，止於右膝前，刀刃向外，刀尖向下，轉體八分之一（45°）方向西南。兩眼刀外下視（圖 196、圖 197）。

2. 弓步推刀

鬆腰屈右膝，左腳向西南方向落步，弓膝成左弓步式（隅步，兩腳尖正西），隨勢刀向體前推刀外截，刀刃向外，刀尖向下，左手掌扶刀背不變。兩眼刀外下視（圖 198）。

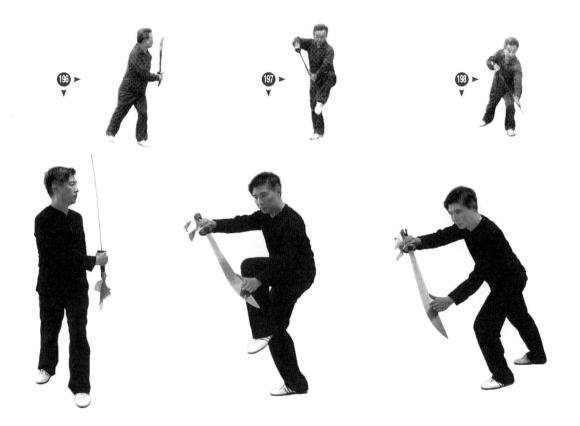

3. 換步推刀

抽腰撤身，先撤左腳成右歇步式，再抽腰撤身，撤右腳成左弓步式；繼而坐腰急抽左腳，腳尖虛點地，止於右腳前，成虛丁步，然後進左腳，變左弓步式（如第二動）。隨勢，刀依換步而抽撤、貼截，最後向體前推刀外截（隔步如前式）。兩眼隨勢在刀外下視（圖 199、圖 200、圖 201）。

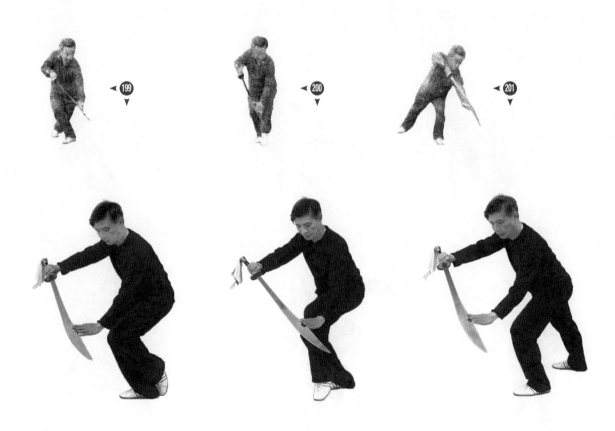

4. 馬步劈刀

壓刀把，刀尖外上方豁挑，隨勢提頂長腰，重心平均移於兩腿，成馬步式。挑刀後，刀止於頭頂雙手架刀，刀刃向上，刀尖向右，面向西北，然後雙手外分，右手刀向右外劈刀，左掌向左外劈掌。兩眼刀外平視（圖 202、圖 203）。

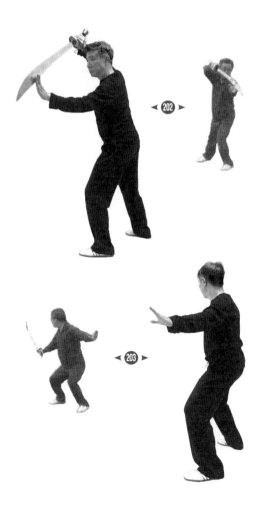

【第四式】白鶴亮翅五行掌（二動）

1. 轉體撩刀

左腳跟着地為軸，外展左腳尖到正南，弓左膝移重心，右腳向右外方上步變為左弓步式（正步，兩腳尖正南）；隨勢左掌向左前外方攄掌之後，攏鈎旋於體後；右手刀於轉體上右步時，由體右方循外下弧反腕上撩，止於體前。兩眼平遠視（圖 204）。

2. 弓步推刀

此勢與左顧右盼兩分張第一、二動相同,惟最後之左弓步方向為正南(圖 205)。

【第五式】風捲荷花葉裏藏 (二動)

1. 轉身扎刀

壓刀把,刀尖外上方豁挑,隨勢扣左腳尖,重心左移,提右膝成左獨立式;此時挑刀後,止於頭頂,雙手架刀,刀刃向上,刀尖向左;趁勢旋腰完成 360° 之轉體,右腳迅速向後右外方落步,收腳跟變一字步,面向正南。刀隨勢向右前正南方展臂推扎,刀刃向上,刀尖向右。左掌扶於刀把之首,以助其勢。兩眼平遠視(圖206、圖 207、圖 208)。

2. 回身截刀

回身,轉左腳尖,蹬右腳跟,弓左膝成一字步。面轉向正北,展左臂,回左掌向左外方探手搋掌,隨勢鬆右臂,翻右腕合刀下截止於體後之右腿外側。兩眼回頭刀外下視(圖 209)。

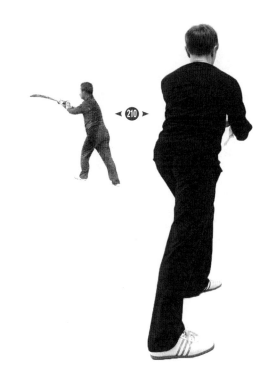

【第六式】 玉女穿梭八方勢 (六動)

1. 回身撩刀

接上勢，轉肩胯，回頭面向正北。右手刀，由後下方向體前上方，反掌撩刀，左掌隨勢扶刀把之首，以助其勢。兩眼平遠視（圖210）。

2. 弓步扎刀

揚刀，刀刃向上，刀尖向前，橫於右額前上方。提右膝，右腳向左外方八分之一（45°）處蓋踩，落地後，再進左腳，向左外45°進一步，成左隅步弓步式，面向西北。隨勢右手刀捲腕，向左前上方扎刀；左掌隨勢，由下而上，圈肘上掤，置於左額前上方。刀刃向下，刀尖向前。兩眼平遠視（圖211、圖212）。

3. 翻身藏刀

扣前腳，翻身面向正南，坐腰收右腳跟；然後右腳橫開一步，弓膝成右弓步式（隅步，兩腳尖正南），隨勢揚刀把，垂刀尖，翻右腕，刀刃向外，刀尖向下，刀背沿左肩外於翻身後拉刀，藏於右膝外側，刀刃向下，刀尖向前；左掌掩於刀首上方。兩眼平遠視（圖213、圖214）。

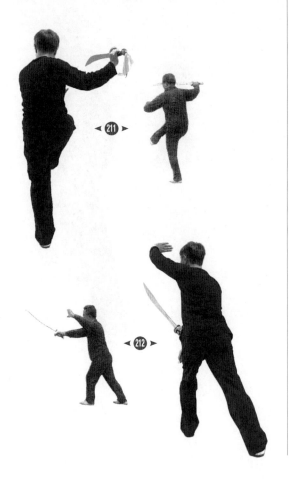

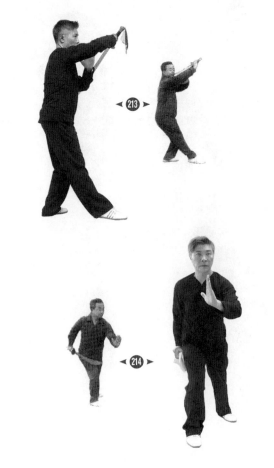

4. 進步下扎

進左腳向左前八分之一（45°）處進一步，方向東南，弓膝成左弓步式（隅步，兩腳尖正南），隨勢提刀，以刀尖向體前下方扎刀，刀刃向下，刀尖向前。兩眼平遠視（圖 215）。

5. 弓步扎刀

與本勢第二動相同，惟方向此動為東南（圖 216、圖 217）。

6. 翻身藏刀

與本勢第三動相同，惟方向此動為正北。

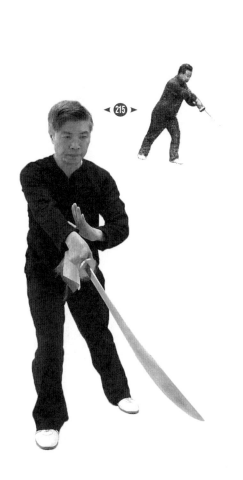

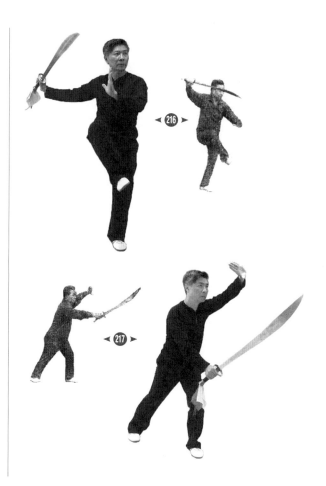

【第七式】三星開合自主張 (四動)

1. 獨立抹刀

橫身，收左腳跟，展兩臂，右手刀舒臂前刺，刀刃向外，刀尖向前。左掌亦舒臂向身體左側探掌，掌心向上；此時面向正西，重心在右腿，隨即過重心於左腿，提右膝成左獨立步。右手刀收臂拉刀，橫刀止於體前，刀刃向上，刀尖向右，左掌收於刀把之首以助其勢。兩眼刀尖外平遠視（圖218、圖219）。

2. 側身劈刀

獨立步不變，展兩臂，右手刀展臂向右外方橫扎，刀刃向外，刀尖向右；同時左臂向左外方探掌，掌心向上，然後轉腰回身，向身體左側（正南方向）回臂劈刀，左掌隨勢變鈎，圈臂止於體後。兩眼刀外平遠視（圖220、圖221）。

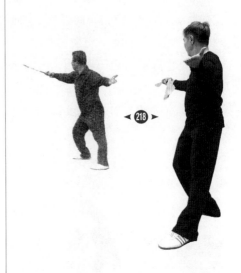

◄ 218 ►

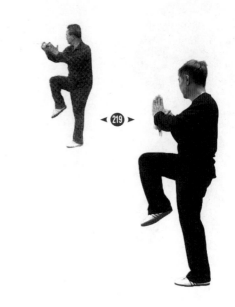

◄ 219 ►

3. 弓步推刀

回身面向東北，鬆腰落右步，再進左步，成左弓步式，方向東北（隅步，兩腳尖正東）。右手刀由身體左側，沿下弧隨勢掛刀，向東北方向推出，止於左膝前，刀刃向外，刀尖向下。左掌扶刀背，以助其勢。兩眼刀外俯視（前圖198）。（按：惟此式方向不同。）

4. 翻身藏刀

與玉女穿梭八方勢第三動相同，方向正南，兩眼平遠視（圖222）。

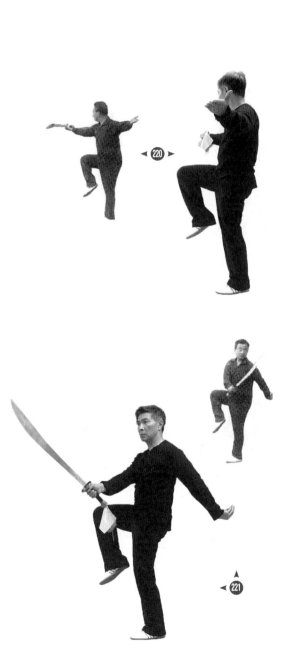

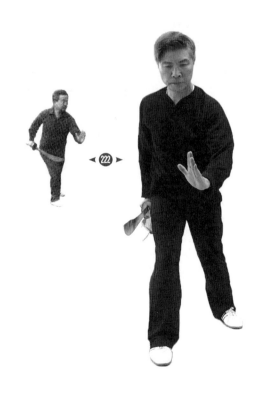

【第八式】二起腳來打虎勢 (二動)

1. 踢腳打虎

進左腳，向正前上一步（正步，正南），右手刀挑刀尖，圈刀把，向左前上方截擊，左掌前起接刀，掌心向上（拇指外翻），刀刃向外，刀尖向下；隨即右腳前踢，右掌擊響後（擊腳面）橫身落右腳，面向正西成右弓步式（隔步、兩腳尖正西）。右掌變拳，圈臂橫擊，左手刀以刀把沿下弧上起外掛，止於右肘下。兩眼西南平遠視（圖 223、圖 224）。按：此勢可於交刀後，用彈跳之二起腳演練。

2. 掛刀打虎

鬆垂左臂，以刀把沿下弧，向後上方掛截；隨勢旋腰，扣右腳尖，開左腿落左腳於正東，過重心成左弓步式（隔步，兩腳尖正東）。右拳隨勢止於左肘下，面向正東。兩眼東南平遠視（圖225、圖 226）。

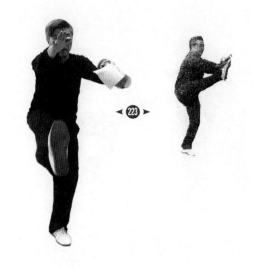

◀ 223 ▶

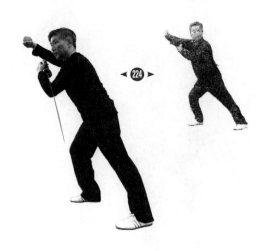

◀ 224 ▶

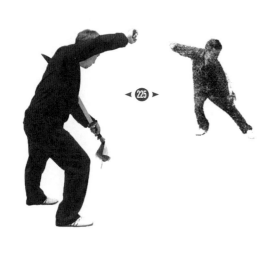

【第九式】 披身斜掛鴛鴦腳 (二動)

1. 穿拳擺踢

右拳穿左肘下，向左前上方穿擊，趁勢提頂長身，右腿抽起在體前，由左向右外擺踢，右拳變掌擊響（右腳面）。左手抱刀不變。兩眼前外平視（圖 227）。

2. 獨立截刀

右腿擺踢之後，屈右膝收右胯，旋腰回身，面向西南成獨立步。右掌擊響後，迅即接刀，於旋腰回身時，向右下方砍截。刀刃向外，刀尖向下，止於右膝外；此時左手變鈎，止於體後。兩眼刀外俯視（圖228）。

【第十式】順水推舟鞭作篙（二動）

1. 轉身藏刀

右手刀翻腕，揚刀反腕上截，刀刃向外，刀尖向下；然後撑刀把，屈肘，由右向左旋刀裹腦，刀刃向外，刀尖下垂，刀背貼脊背；趁勢鬆腰屈膝落右步，再進左步，蹲身跟右步成自然步勢。刀裹腦後，止於左膝前，左掌扶刀背，刀刃向外，刀尖下垂；然後迅速轉身，以左腳掌為軸，刀勢不變，趁勢環掛；當身體由西南方轉體135°至正東時，迅速開右步，弓膝成右弓步式（隅步，兩腳尖正東），刀則變藏刀勢，止於右膝旁，左掌止於刀首上方掩刀，以助其勢。兩眼東北平遠視（圖229、圖230）。

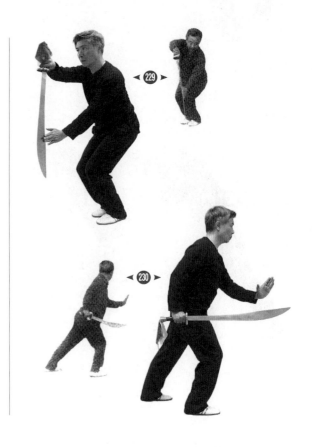

刀刃向西，刀尖向北，掌心向上，左拳變掌，向
體側左方展臂穿掌，掌心向上，指尖向南。兩眼
刀外平遠視（圖232、圖233、圖234）。

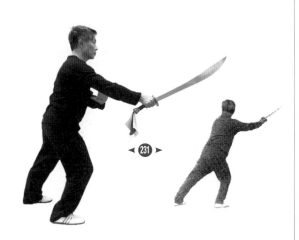

2. 探臂扎刀

身法與步法不變，鬆腰探右臂，向前上方
翻腕扎刀，刀刃向左，刀尖向上，左掌上起，掩
右肩，以助其勢。視線不變（圖231）。

【第十一式】 下勢三合自由招 （二動）

1. 摭掌穿刀

鬆腰左腳向左前上一步，變馬襠步式。右手
刀屈肘下沉回收，刀首貼於右肋旁，刀刃向左，
刀尖向前。左掌向左舒臂，反腕探掌，掌心向後，
指尖向北；隨即開左腳尖，左腳跟為軸，翻身二
分之一（180°）迅速進右步，面向正西，仍成馬襠
步式；右手刀位置不變。左掌變拳，回抱於左肋
處；然後分展兩臂，右手刀向體側右外方平扎，

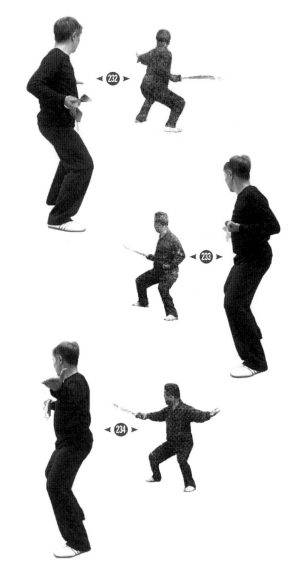

2. 弓步推刀

轉腰面向正南，右手刀舉刀，向左外方下劈，左掌托右腕以助其勢；隨即轉體回身開右步再進左步，方向東北，成左弓步式（隔步，兩腳尖正東）。右手刀沿下弧掛刀推出，刀刃向外，刀尖向下，止於左膝前；左掌扶刀背，以助其勢。兩眼刀外俯視（圖235）。按：惟此式方向亦不同。

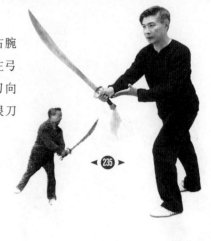

【第十二式】左右分水龍門跳（二動）

1. 馬步劈刀

提頂立腰回重心變馬襠步式，面向東南。右手刀壓刀把，先挑刀，再架刀；隨即向身體右側分臂下劈，左掌於架刀後亦向身體左側分臂劈掌；此時刀刃向右，刀尖斜向上。兩眼刀外平遠視（圖236）。

2. 僕步踩刀

左腳尖外展正北，轉體面向正北，重心移於左腿，起右腿蹬腳跟，向體前蹬腳（正北）；然後鬆膝，屈小腿，向體後撤一步，收右腳跟，回身面向正東，作僕步式，重心在右腿，左腿舒伸；隨勢右手刀，於蹬腳時，翻腕向前反撩，刀刃向上，刀尖向前，刀於屈膝收小腿時，鬆腕反掛，撤步下僕時，刀向上、向外回旋360°之後，趁勢下踩。左掌始在刀把之首，繼而扶壓刀背，以助其勢。兩眼俯視刀上（圖237、238、239）。按：此勢之傳統練法為單腿摔僕，但亦可練成撤步之下僕姿勢。

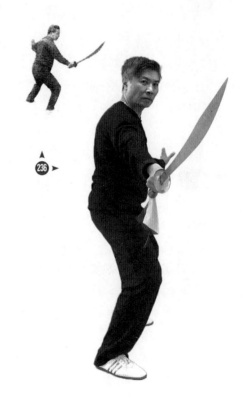

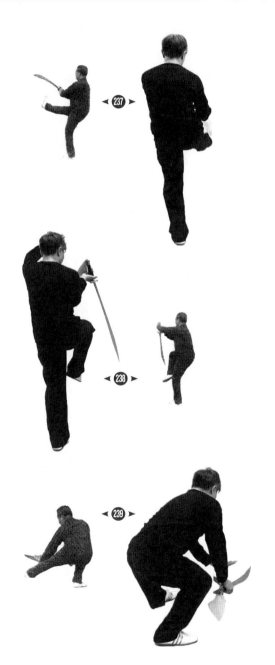

【第十三式】 卞和攜石鳳還巢 (四動)

1. 弓步劈刀

提頂長腰，移重心於左腿，變左弓步式；趁勢右手刀提腕反臂下扎，左掌扶右腕；然後再長腰，右手刀上提，揚刀把，垂刀尖，經左肩纏頭，刀背貼脊背，經右肩向體前劈刀。左掌隨勢攦手上架於左額前上方。方向東北。兩眼俯視前下方（圖240、圖241）。

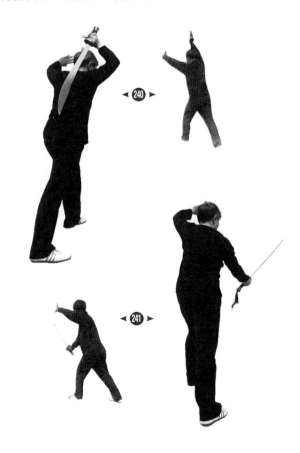

2. 獨立截刀

扣前左腳尖四分之一（90°）轉身，提右膝，收右胯，成左獨立步；面轉向正南。右手刀隨勢，沿外下弧，回刀下截，止於右膝外側。刀刃向外，刀尖向下；左手隨勢展臂攏鉤，止於體左側後方。兩眼刀外俯視（圖 242）。

3. 落步交刀

鬆腰落右腳，變右弓步式（正步，兩腳尖正南），重心移於右腿。右手刀翻腕上提，揚刀把，垂刀尖，刀背沿脊背圈肘裹腦，刀過左肩後，起左手接刀，掌心向上，刀刃向左，刀尖向後，右臂圈臂交刀。兩眼平遠視（圖 243、圖 244）。

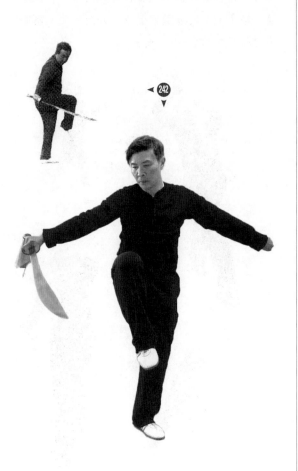

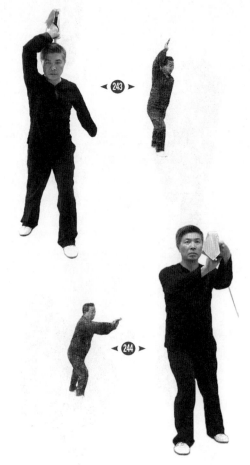

4. 並步還原

重心後移於左腿，撤右步，再並左步，成自然步還原。撤步時左手抱刀不變，刀刃向前，刀尖向上，右掌隨勢反掌後外採掌，然後挑指，上挪於右額前上方；隨即鬆右臂，右掌下垂，止於右腿旁還原。此時十三刀演練完畢，由動復還於靜（圖 245、圖 246、圖 247）。

第七章

太極劍 （又名太極十三勢劍）

一、太極劍練習方法說明

練習太極劍時，要始終保持舒鬆自然的體形。即太極拳的提頂、豎項、涵胸、拔背、鬆肩、垂肘、鬆腰腹、裹襠、溜臀等的各種要求，以區別於其他拳種的劍術的形象。

練習太極劍時，要始終保持精神安靜、意識集中，貫徹「以意行劍」的原則，劍術被形容為「劍如飛鳳」。指練劍時，進退馳騁，上下盤旋，猶如飛鳳。太極劍要求身步敏捷，輕靈圓活，神態儒雅而機智，動作靈巧而大方，故太極劍注重虛實開合的轉換及剛柔動靜的交替，以達到出神入化之目的。

練習太極劍時，用巧勁而忌拙力。練劍時，掌要虛，指要活，運用在腕，靈活在身，劍用內勁，起於腳，發於腿，通於肩臂，達於劍尖。練習太極劍時，自始至終要式式相承，連綿不斷，日久自能得心應手，運用自如。

練習太極劍時，必須按照太極劍的手、眼、身、步的各種規矩逐勢逐動認真練習。對於劍的起止點及運動路線，要做得清晰準確，一絲不苟，練劍時先求開展，後求緊湊。速度始終要保持均勻，不可忽快忽慢。開始練習時，宜慢而不宜快。待姿勢與動作皆練到正確與熟練後，再適當提高速度。做到往復折疊，疾徐有度，進退轉換，快慢相間，以增加太極劍演練時的意趣。

練習太極劍要注意原地收式，就是由何處起式，練完之後還必須回於原處，這點在參加武術比賽時尤為重要。過去前輩在編創套路時，對於方向、路線、數量、難度、距離、尺寸各方面都有極準確的設計。所以原地收式是演練得是否完整與準確的標準之一。要做到此，並不困難。可於日常練習時，加以注意，養成習慣，自然會練到準確無差了。

馬有清宗師傳授的這趟太極劍的劍點是：截、攔、扞、揩、劈、刺、撩、扎、貼、拿、崩、點、斬、抹、合、斜。

讀者可依太極劍姿式解說，按勢、按動對照劍點練習。古者劍經有四字訣，曰：「擊、刺、格、洗」。又有練劍八法，曰：「砍、撩、摸、刺、抽、提、橫、倒」。僅列如上。

太極器械在應用方面與太極拳一樣，是研究技擊的變化與技巧之學也。故太極劍之應用仍須是：以靜制動，以柔克剛，以寡敵眾，以巧勝拙。練者可依此而研習之。

二、太極劍姿式名稱

本套太極劍共六十三式，一百九十四個動作，其姿式名稱順序如下：

第一式　預備式（二十動）

第二式　分劍七星（四動）

第三式　上步遮膝（二動）

第四式　翻身劈劍（二動）

第五式　進步撩膝（二動）

第六式　卧虎當門（二動）

第七式　倒掛金鈴（二動）

第八式　指襠劍（二動）

第九式　劈山奪劍（二動）

第十式　逆鱗刺（二動）

第十一式　回身點（二動）

第十二式　沛公斬蛇（二動）

第十三式　翻身提鬥（二動）

第十四式　猿猴舒背（二動）

第十五式　樵夫問柴（二動）

第十六式　單鞭索喉（二動）

第十七式　退步撩陰（六動）

第十八式　卧虎當門（二動）

第十九式　艄公搖櫓（二動）

第二十式　順水推舟（二動）

第二十一式　眉中點赤（二動）

第二十二式　反剪腕（二動）

第二十三式　退步翻身劈劍（二動）

第二十四式　玉女投針（二動）

第二十五式　翻身連環掛（二動）

第二十六式　迎門劍（二動）

第二十七式　卧虎當門（二動）

第二十八式　海底擒鰲（二動）

第二十九式　魁星提筆（二動）

第三十式　反手式（二動）

第三十一式　進步栽劍（二動）

第三十二式　左右提鞭（二動）

第三十三式　落花待掃（二動）

第三十四式　左右翻身劈劍（四動）

第三十五式　抱月式（二動）

第三十六式　單鞭式（二動）

第三十七式　肘底提劍（二動）

第三十八式　海底撈月（二動）

第三十九式　左右橫掃千軍（四動）

第四十式　靈貓捕鼠（二動）

第四十一式　蜻蜓點水（四動）

第四十二式　黃蜂入洞（二動）

第四十三式　老叟攜琴（二動）

第四十四式　雲麾三舞（十二動）

第四十五式　神女散花（二動）

第四十六式　妙手摘星（二動）

第四十七式　迎風揮塵（八動）

第四十八式　跳劍截攔（四動）

三、太極劍各式解說

【第一式】預備式 (二十動)

1. 面南站立

此為太極劍之起式,練者面南站立,身心鬆靜,眼平遠視,兩腳站自然步,重心在兩腳。左手持劍,劍尖向上,劍刃朝前後,劍脊與左小臂貼緊;右手二指中指伸直,大指、小指、無名指均屈,掐成劍訣,垂於右胯旁(圖 248)。

2. 坐身抱劍

身向右腿蹲坐,出左腳,成右坐步式,重心在右腳(正步);同時左手用劍柄向體前伸起(如拳之抱七星式),劍鐔遙對鼻尖,右手訣亦前起,止於左腕。眼劍鐔外看(圖 249)。

3. 弓步擠劍

弓左膝,左腳逐漸落平,成左弓步式(左腳尖於落腳時扣向西南 45°),重心在左腳。左手持劍不動,右手劍訣在左腕用劍鐔前擠。眼平遠看。

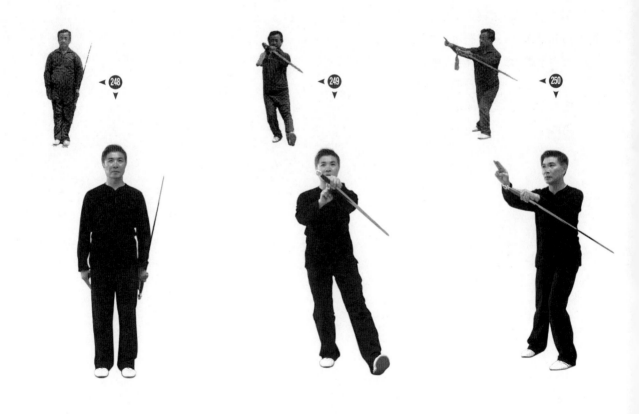

4. 轉身抱劍

右手訣沿劍鐔斜上指（西南），然後劍訣外翻，掌心向上指向正西；同時身體左後坐，成左坐步式，重心在左腳（面向正西）；左手劍，劍鐔止於右腕。眼正西平遠看（圖250）。

5. 弓步擠劍

與第三動相同，惟左右肢互換，右手劍訣繫圈腕前擠，右腳落向正西（正步，圖251）。

6. 展腕回攞

右手劍訣，漸向右前伸直，掌心翻向下，止於右前十六分之一處，然後撤腰，身向後坐，成左坐步式，重心在左腳；同時鬆肘，右手劍訣掌心向下，回攞，以右肘止於右胯外為度。左手劍鐔仍在右腕處，隨式回攞，眼右手劍訣外看（圖252）。

7. 右訣上掤

鬆撤右肘，右手訣掌心漸翻向上；此時進身弓右膝成右弓步式，重心在右腳。右手劍訣，經體前向右外十六分之一處掤出，左手劍鐔仍在右腕，眼右手劍訣外平遠看（圖253）。

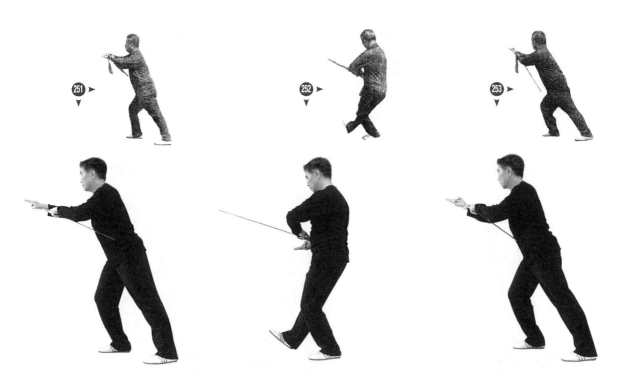

8. 回身後掤

撤腰身向後坐，成左坐步式，重心在左腳；右手劍訣鬆腕向右後外方掤出，止於東北方向；左手劍鐔仍在右腕，眼劍訣外平遠看（圖254）。

9. 扣身前按

扣右腳四分之一（90°）正南，同時弓膝，重心移於右腳，成小八字步；右手劍訣，隨身體轉向正南前按，然後再向外轉移八分之一處（西南）立掌前按，掌心向外，左手劍鐔，隨勢仍在右腕不變，眼右手訣外平遠看（圖255）。

10. 轉身進訣

右手訣鬆腕下垂（如鉤狀），左手垂小臂，劍鐔下指左腳踝，鬆腰，翹左腳尖，向正東轉身開步（正步）；然後弓左膝成左弓步式，重心在左腳；右手劍訣於右耳側向體前平指，方向正東。左手劍鐔下垂，劍尖向上，劍刃朝前後，垂於左胯旁，眼劍訣外平遠看（圖256）。

11. 劍訣外開

右手劍訣，向右外展開（至二分之一處），經正南到正西；同時右腳跟向右後回收（正

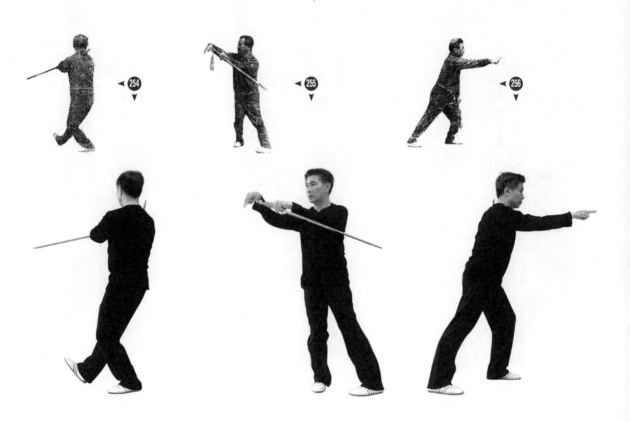

北），弓右膝成右弓步式，重心在右腳；面向正南，兩臂左右平展，右手劍訣指向正西，掌心向後，左手劍鐔指向正東，掌心亦向後。劍尖朝西，劍脊貼緊左小臂，劍刃朝上下，眼劍鐔外平遠看（圖 257）。

12. 圈臂攏劍

兩臂向體前圈攏，左手劍在外，平置於胸前，掌心向外，劍尖向左，劍刃朝上下，右手訣圈臂置於左腕處。回收左腳，虛腳跟，腳尖點地置於右足旁，成虛丁步，重心仍在右腳，眼劍尖

外看（圖 258）。

13. 轉身進訣

與第十動相同，惟左手劍鐔，先向左外上指經八分之一處（東南上方），然後再下垂，開步如上式。

14. 劍訣下按

鬆腰俯身，右手劍訣向前下方按出。左手劍鐔，垂肘上提，止於左額外側，此式仍為左弓步式（正步），重心在左腳，眼劍訣外下看（圖259）。

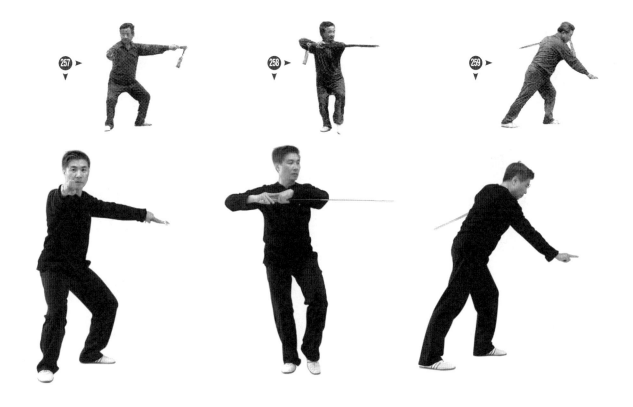

15. 劍鐔前按

抬頭升視線，立身，上右步，然後弓右膝，成右弓步式（正步），重心移於右腳；左手劍鐔前按，遙對鼻尖，右手劍訣鬆垂於右胯外；眼劍鐔外平遠看（圖 260）。

16. 劍鐔下按

與第十四動相同，惟此式以劍鐔下按，左右肢互換（圖 261）。

17. 劍訣前按

與第十五動相同，惟此勢以劍訣前按，左

右肢互換（圖 262）。

18. 劍訣外開

與第十一動相同。

19. 圈臂攏劍

與第十二動相同。

20. 右手接劍

右手劍訣鬆開變掌，接劍，左掌交劍後變劍訣；右手劍不動，左手劍訣，止於右腕處；重心視線皆不變。

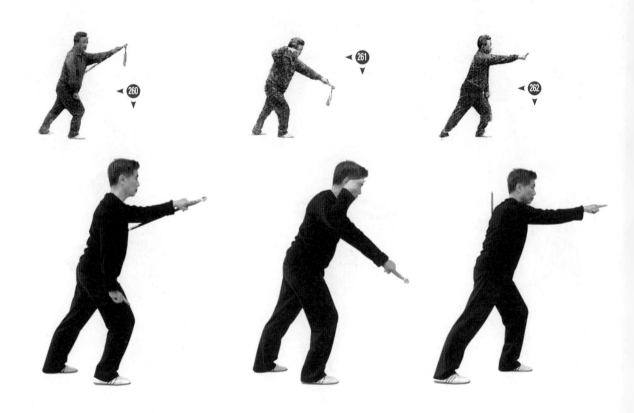

【第二式】分劍七星（四動）

1. 右劍平抹

右手劍，逐漸向外展抹至二分之一處，劍尖止於正西，劍刃朝前後，左手劍訣，同時外展，止於正東掌心向下，兩臂平開，眼劍尖外看，重心步型不變，仍為虛丁步（圖263）。

2. 弓步掛劍

身向下蹲，出左步（正步），弓膝，成左弓步式（左腳向西南斜扣45°），右手劍旋腕，先以劍刃下截（旋腕90°），繼而上掛於右肩前方（再旋腕180°）；此時右掌心向後，劍尖指向正西，劍刃朝上下，左手劍訣配合右臂旋轉後置劍鐔處，眼劍尖外看（圖264）。

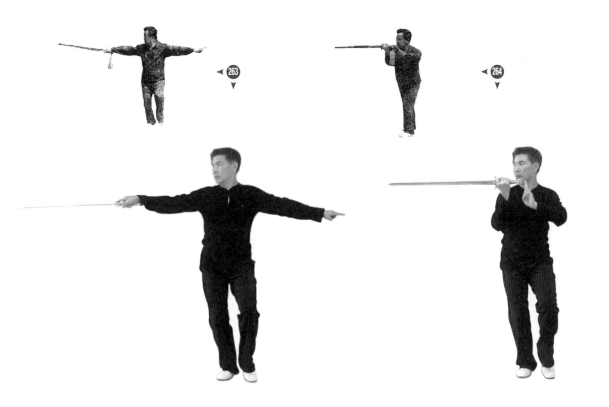

3. 回劍下截

步型不變，重心仍在左腳；扣腕，劍向左上方，沿上弧形立劍，然後鬆腕劍向左前方下截，置於左膝前。劍訣仍在右腕，眼劍尖外看（圖265）。

4. 分劍上格

右手翻腕，掌心翻向外，劍向外向上格出，高與喉平，劍身要平，劍尖向左，劍刃朝上下，劍訣於格劍後向左外方指出，斜對左額；此時，重心仍不變，右後腳提起，向身體左後方平踢，腳心向上（要平），腳尖向左，成臥步式；眼劍訣外看（圖266）。

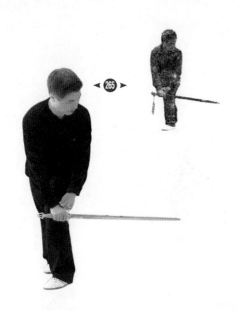

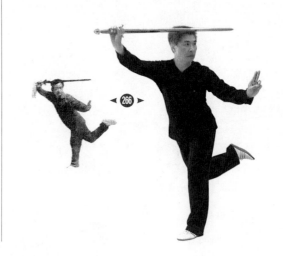

【第三式】 上步遮膝 (二動)

1. 落劍下截

步型不變，右手劍，扣腕下截，止於左膝前；掌心向內，劍尖向左，劍刃朝上下，眼劍尖外看，左手劍訣回收置於右腕處。如【第二式】分劍七星之第三動，惟右腳仍後提。

2. 回身撩劍

身向右後轉 135°，方向西北，右腳向右後方落步（西北），腳掌虛貼地，重心仍坐於左腳成虛坐步式；同時，右手劍隨式反撩，止於左膝前方，掌心向右（反腕），劍尖斜向下，劍刃朝上下；眼劍尖下看，左手劍訣仍在右腕（圖 267）。

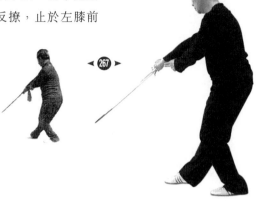

◄ 267 ►

【第四式】 翻身劈劍 (二動)

1. 提膝抽劍

提右膝成左獨立步式，重心在左腳，劍隨勢上提抽貼，仍對正右膝，其餘皆不變。

2. 翻身劈劍

右腳向右後方斜撤落步（東南），右手劍，走上弧形，劈向東南，隨勢弓右膝變右弓步式（隅步兩腳尖正東）；右手劍，掌心向左，劍刃朝上下，劍劈與肩平，眼劍尖外看，左手劍訣，留於體後，指向西北（圖 268）。

▲ 268 ▼

【第五式】 進步撩膝 (二動)

1. 回身下截

摔腰蹬腳跟,兩腳尖轉向正北,變左弓步式;同時鬆右臂,右手劍下截,止於右腿後下方,右手劍型不變;左手劍訣亦不變,眼劍尖下看 (圖 269)。

2. 進步撩膝

進右步腳尖扣向正西 (弓步、隅步);右手劍,走外弧形,向西北方向撩出,劍尖與膝高,右手劍掌心向上,劍刃朝左右,眼劍尖下看,左手劍訣在右腕。

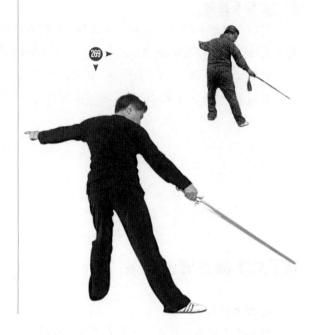

【第六式】 臥虎當門 (二動)

1. 摔身下截

收轉兩腳跟 (45°),兩腳尖轉向西南,變左弓步式,重心在左腳;右手劍,鬆落下截,止於身體右後下方,劍形與劍訣皆不變,眼劍尖下看。

2. 虛步格劍

收右腳於左腳旁,腳尖虛點地,腳跟翹起,成虛丁步式;右手翻腕,劍向體前拉格,高與喉平,右手劍,掌心向內,劍尖指向西北,劍刃朝上下;左手劍訣在劍鐔,眼劍尖外看 (圖 270)。

【第七式】 倒掛金鈴 (二動)

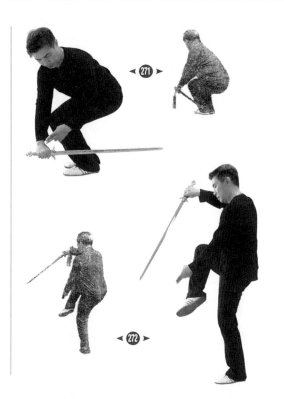

1. 蹲身截劍

右腳向右外方（西北）出半步，同時並左步與右步成自然步，蹲身，重心在兩腳，方向西北；右手劍尖沿後上弧向體後下落，於蹲身時下截，止於左小腿外側；右手掌心向內，劍尖向後，劍刃朝上下；左手劍訣在右腕，眼體前下視（圖271）。

2. 獨立抽撩

挺膝立身，提右膝成左獨立步，重心在左腳。右手劍隨勢向體前抽撩，右手反腕，掌心向右，劍尖斜向下，劍刃斜朝上下；眼劍尖外下看，左手劍訣，掌心向外置於襠前（圖272）。

【第八式】 指襠劍 (二動)

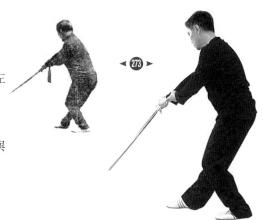

1. 鬆膝落步

鬆腰屈左膝，落右步，右腳掌虛着地，重心坐於左腳成左虛步式；右手劍與左手訣皆不變。

2. 展臂斜刺

隨勢兩臂舒鬆，劍向體前斜刺（指襠）；右手劍與左手訣皆不變，眼劍尖下看（圖273）。

【第九式】劈山奪劍 (二動)

1. 坐身崩點

鬆腰坐腕，右手劍，翻腕上崩，掌心向左，劍尖斜向上，劍刃斜朝前後，止於體前上方；然後再長腕向前下方點劍，右手掌心向上，劍尖垂向前下方，劍刃朝左右，步型不變；左手劍訣仍在右腕，眼前方平看 (圖 274)。

2. 進步劈劍

垂劍尖，劍向身體右後方下扞，止於右膝外側，弓膝成右弓步式，重心在右腳；再進左步，過重心變左弓步式 (隔步兩腳尖正北)；此時，舉劍向體前劈劍，方向西北，劍劈與肩平，左手訣於劈劍時變掌握劍，雙手前劈；劍尖斜向上，劍刃斜朝上下，眼劍外上看 (圖 275)。

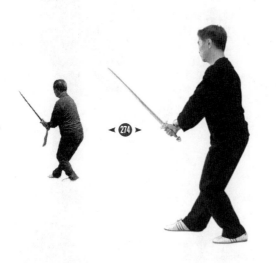

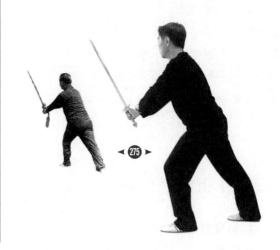

【第十式】逆鱗刺 (二動)

1. 垂劍下拿

鬆腰垂兩臂，雙手握劍垂劍鐔，劍向體前下方貼拿，止於左膝外側，劍型不變；眼仍劍尖上看。

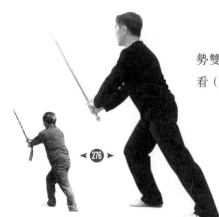

2. 進步斜刺

鬆腰進右步，扣右腳尖，變右弓步式（隅步兩腳尖正西），隨勢雙手握劍上刺，方向西北，劍型不變，劍尖與喉平；眼劍尖外看（圖 276）。

【第十一式】回身點（二動）

1. 反腕下截

步型與身法不變，左掌變劍訣，右手握劍，反腕下截掌心翻向右外方，劍向身體左後下方下截，劍尖斜向下，劍刃斜朝上下，止於左膝外；眼劍尖下看，左手訣在右腕。

2. 回身點刺

鬆腰開左步，回身，弓左膝成左弓步式（隅步兩腳尖正南），重心在左腳；右手劍，經體前向左外上方進劍（東南），當劍到達終點時，鬆腕下點，劍與肩高，右掌心向左，劍刃朝上下；左手劍訣，隨勢外開上舉，斜對左額，眼劍尖外看（圖 277）。

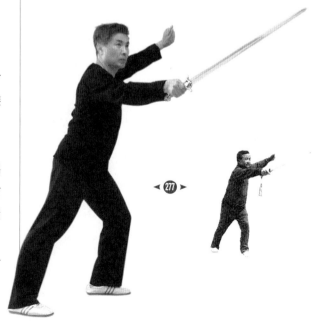

【第十二式】 沛公斬蛇 (二動)

1. 坐身貼拿

身向後坐，前腳掌虛貼地，成右坐虛步
式，重心在右腳；右手劍，翻腕掌心向外，劍
脊向體內貼拿；左手劍訣不變，眼劍尖外看（圖
278）。

2. 旋劍平斬

蹬左腳跟（轉向正西），弓左膝，重心移
於左腳，再進右步，腳掌虛貼地（方向正東）成
左坐虛步式；隨勢右手劍，旋腕劍沿外弧形向
體前平斬，右手掌心向上，劍尖向東，劍刃朝左
右；眼劍尖外看，左手劍訣，隨勢外旋，止於劍
鐔處，掌心亦向上（圖279）。

▲
278 ►

◄ 279 ►

【第十三式】翻身提鬥 (二動)

1. 翻身下截

立身弓右膝，重心移於右腳成右弓步式，然後提左步向右腳外側翻身落步，左腳先落腳跟，再扣腳尖 (正西) 成自然步；身體下蹲，面向正西，右手劍，先提右手，垂劍下截，當變右弓步時，挑劍尖，單手握劍，置於身體右側；當蹲身時，劍尖向體後下落 (截劍)，劍落在左小腿外側，劍尖向後 (正東)，劍刃朝上下；眼平遠視，左手訣在右腕 (圖280、圖281)。

2. 獨立提撩

立身，提右膝，重心移於左腳，成左獨立步式；右手劍，向體前抽撩，掌心向右，劍尖斜下指，劍刃斜朝上下，對正右膝；眼劍尖外看，左手訣，置於體前護襠，掌心向外 (圖282)。

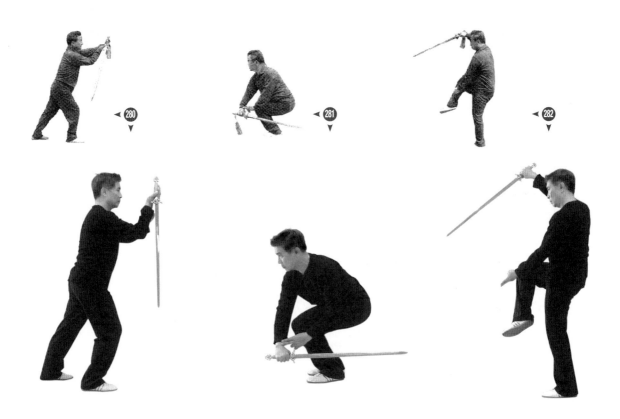

【第十四式】 猿猴舒背 (二動)

1. 落步貼

鬆腰，坐身，落右腳，腳掌虛着地，成左坐虛步式，重心在左腳；右手劍，隨勢下落，向體前貼扦，劍型不變；眼劍尖外看，左手訣上升於右腕處。

2. 挑劍攔扎

鬆腰，垂肘，挑右腕，劍尖上挑，斜指西南方向；此時移重心，弓右膝，成右弓步式，然後進左步（隔步兩腳尖正西），弓左膝成左弓步式，重心在左腳；隨勢舒右臂，劍向西南上方揩扎。右手掌心向外，劍尖斜向上，劍刃斜朝上下；眼劍尖外上看，左手訣在右腕（圖283）。

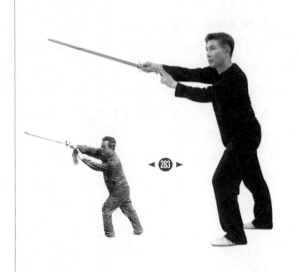

【第十五式】 樵夫問柴 (二動)

1. 翻身貼拿

扣左腳尖（正北），收右腳跟，右腳掌虛着地；身向左腿下坐，成左坐虛步式，面向東北；此時，劍隨勢在身體左側外方貼拿，右手劍與左手訣皆不變，眼東北外看。

2. 提膝格劍

挺左膝，提右膝成左獨立步式，重心在左腳；隨勢撐劍上格，過頭，置於右肩外上側，右手掌心向左，劍尖向後（西南），劍刃朝上下；眼回頭後看，左手劍訣在右腕（圖284）。

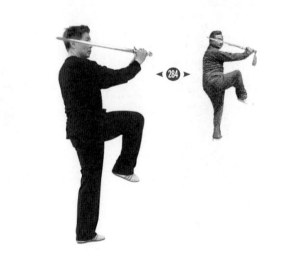

【第十六式】單鞭索喉 (二動)

1. 撤步貼劍

鬆腰向體後撤右腳（方向西南），收右腳跟（正北），身轉向正南，弓左膝成左弓步式（隅步兩腳尖正南）；右手劍與劍訣不變。

2. 分臂反刺

兩臂向身體前後分展，右手劍，反刺高與喉平；掌心向上，劍尖西南，劍刃朝上下，左手訣掌心向上；指向東北，眼劍尖外看（圖285）。

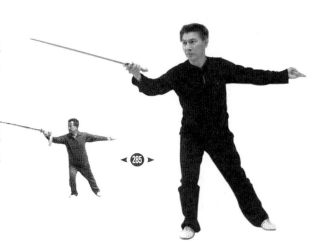

【第十七式】退步撩陰 (六動)

1. 弓步劈劍

身向左轉，擰兩腳，轉向正東，重心移於左腳成左弓步式（隅步兩腳尖正東）；右手劍走上弧向左外方下劈（東北），劍與肩平，劍尖方向東北，劍刃斜朝上下；左手訣旋臂上舉，斜對左額，眼劍尖外看（圖286）。

2. 背步反撩

左手劍訣，扶右腕，鬆腰，上右步橫腳成背步式，重心前移於右腳，左腳在後，腳跟虛起，隨勢劍沿下弧形反撩，方向西南，右掌掌心向右後，劍刃斜朝上下；左手訣移至右臂，眼劍尖外看（圖 287）。

3. 弓步劈劍

與第一動相同，惟此式上左步（隅步兩腳尖正東）。

4. 背步反撩

與第二動相同。

5. 弓步劈劍

與第三動相同。

6. 弓步反撩

提右膝至右肘成左獨立步式，劍與劍訣不動；然後右腳向體後撤右步（西南），弓右膝，重心移於右腿，成右弓步式（隅步兩腳尖正南）；此時，右手劍走下弧向體後反撩，方向西南，劍刃朝上下；左手劍訣止於右臂處，眼劍尖外看（圖 288）。

【第十八式】 臥虎當門（二動）

1. 回身貼劍

收左腳跟（方向西北），弓左膝，重心移於左腿，面轉向東南，上手劍與訣隨勢貼拿；外型不變，眼亦不變。

2. 虛步格劍

與【第六式】第二動相同，惟此式面向東南（圖 289）。

【第十九式】 艄公搖櫓（二動）

1. 背步截劍

右腳向身體右外方出半步，橫腳，腳尖正西，弓膝，重心移於右腿，成背步式；此時劍向身體右後外方下扞，右手劍，掌心向上，劍尖向下，劍刃朝左右；眼劍尖外下看，左手訣置於劍鐔處（圖 290）。

2. 回身外斬

回身，面轉向西南，重心與步型皆不變；右手劍，沿外弧向體前上方外斬，高與喉平，掌心向上，劍尖西南，劍刃朝左右；眼劍尖外看，左手劍訣仍在劍鐔。

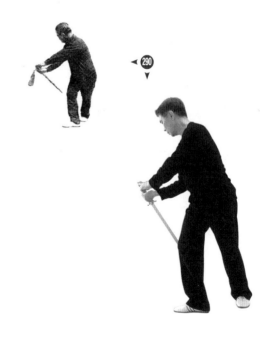

【第二十式】 順水推舟 (二動)

1. 進步貼拿

沉劍,劍向體前下方貼拿,隨勢上左腳,甫及落地,再進右腳弓右膝成右弓步式 (隅步兩腳尖正南);此時,劍與劍訣皆不變,眼劍尖外看。

2. 展臂平刺

隨上動兩臂趁勢向身體前後分展,右手劍,刺向西南,高與喉平,掌心向上,劍刃朝左右;眼劍尖外看,左手訣,同時展臂,指向東北,掌心亦向上 (圖 291)。

【第二十一式】 眉中點赤 (二動)

1. 橫步貼截

坐身成左坐步式,重心先移於左腿,右腳虛貼地,右手劍移向東南,平斬;然後橫右腳弓右膝,變背步式,重心移於右腿。右手劍翻腕外貼,止於身體右後外側,掌心向外;劍尖指向西南,劍刃朝上下;眼劍尖外看,左手訣護胸 (圖 292、圖 293)。

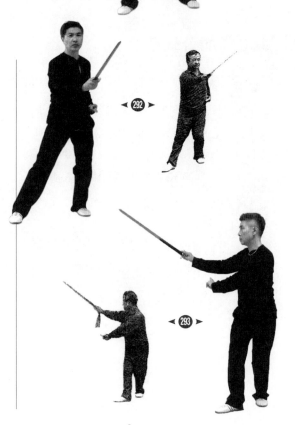

2. 弓步點劍

回腰，進左步，過重心成左弓步式（隅步兩腳尖正西）；右手劍捲腕，沉劍，然後向西南方向刺劍；繼而鬆腕點劍，方向西南，掌心向左，劍刃朝上下，高與喉平；左手劍訣隨勢上舉，斜對左額，眼劍尖外看（圖294）。

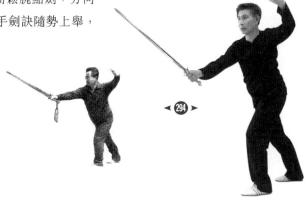

【第二十二式】反剪腕（二動）

1. 立劍貼拿

鬆腰，步型不變；垂肘，立劍向外上方貼拿，劍尖向上，劍刃朝前後；眼平遠看，左手訣升於右腕。

2. 長腰反剪

步型與重心不變；長腰，垂肘，反坐腕，劍向右肩後方反剪；右手劍，掌心向左，劍尖東北，劍刃朝上下；眼劍尖外看，左手訣，鬆開變掌握劍柄（圖295）。

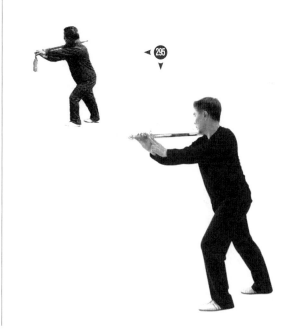

【第二十三式】退步翻身劈劍 (二動)

1. 獨立挑劍

重心後移，撤左步，左腳掌着地，此時身向後移，提右膝轉身扣左腳，成左獨立式（方向東北）；右手劍隨勢後上挑，兩臂上舉，劍鐔高與額平，右掌心向左，劍尖向上，劍刃朝前後，左手仍握劍柄處；眼在兩臂下平遠看。

2. 落步劈劍

屈左膝落右步，成右弓步式，重心在右腳（隅步兩腳尖正北）；雙手握劍向右前方劈劍，方向東北，高與肩平，劍刃斜朝上下（圖296）。

【第二十四式】玉女投針 (二動)

1. 坐身貼拿

身向後坐，成左坐步式。兩手握劍下沉，然後反右腕，劍向身體右外側貼拿，右掌心向外，劍尖東北，劍刃斜朝上下；左手變劍訣置於體前，眼劍尖外看（圖297）。

2. 進步下刺

橫右腳，弓右膝，進左步，重心移於左腳成左弓步式（隅步兩腳尖正東）；此時劍捲腕向身體左外方正北下刺，掌心向上，劍刃斜朝前後；眼劍尖外下看，左手訣外旋上舉，斜對左額（圖298）。

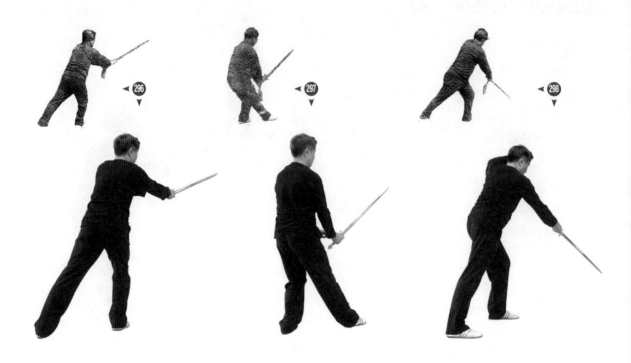

【第二十五式】 翻身連環掛（二動）

1. 翻身貼拿

收右腳跟（正北），翻身弓右膝，重心移於右腳（隅步兩腳尖正南）；此時鬆右腕，以劍脊外貼，置於身體左側，劍尖向後，劍刃朝上下；眼西南外看，左手訣落於右腕處（圖299）。

2. 獨立掛劍

挺右膝提左膝，立身成右獨立式，重心仍在右腳；右手劍，向體前抽掛，方向西南，劍尖向下，劍刃斜朝前後；眼劍尖下看，左手訣置於襠前，掌心向外（圖300）。

【第二十六式】 迎門劍（二動）

1. 落步下扎

鬆右膝，橫落左步，變背步式，重心移於左腳；右手劍，向身體左後外方下扎，掌心向內，劍尖向後，劍刃斜朝上下，左手訣與右手劍在兩腕處交叉；劍在外，訣在內，眼劍尖下看。

2. 弓步劈劍

進右步，重心移於右腳變右弓步式（隅步兩腳尖正南）；右手劍翻腕沿上弧劈向西南，高與肩平，掌心向左，劍刃斜朝上下；眼劍尖外看，左手訣展臂後起，指向東北，掌心向左外方，高與肩平（圖301）。

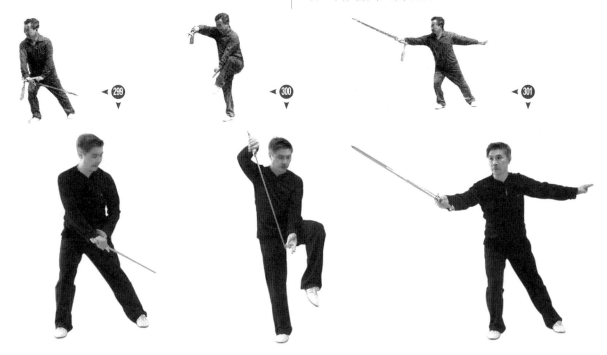

【第二十七式】 卧虎當門 (二動)

與【第十八式】卧虎當門第一、二動相同（圖 302）。

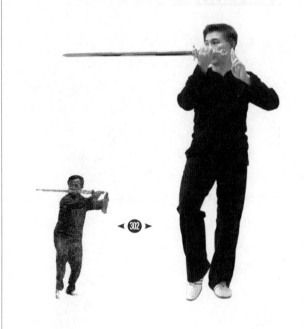

【第二十八式】 海底擒鰲 (二動)

1. 擰身下扦

右腳向右外橫腳出步，腳尖正西，同時弓膝，重心移於右腳，成背步式；右手劍，向身體右後外側下扦，掌心仍向內，劍尖向下，劍刃斜朝左右；眼劍尖下看，左手訣仍在劍鐔處。

2. 蹲身截劍

左腳向右腳外後方落步，腳跟虛着地，扣左腳尖，收右腳跟，轉身面向正東，同時身體下蹲，兩腳成自然步；右手劍，在落左腳時立劍外貼，蹲身時劍尖倒向體後，下截；右手劍，掌心向內，劍尖向後，劍刃朝上下，止於左小腿外側，眼前方平看（圖 303）。

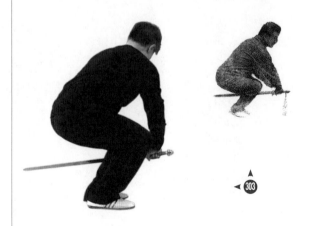

【第二十九式】 魁星提筆（二動）

1. 立身貼拿

挺兩膝，立身，右手劍向體前貼拿。右手劍掌心向右，劍尖斜向下；左手劍訣仍在右腕，眼劍尖下看。

2. 提膝抽撩

提右膝成左獨立步，重心在左腳；右手劍繼續向體前抽撩，劍型不變，左手劍訣護襠，掌心向外；眼劍尖外看（圖304）。

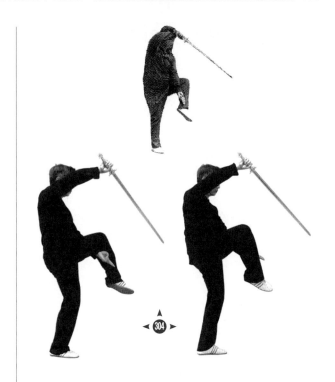

◄ 304 ►

【第三十式】 反手式（二動）

1. 獨立點腿

坐腰，伸右腿，右腳繃腳面，以腳尖向前方點踢；右手劍與劍訣皆不變，眼前方平看。

2. 反臂劈劍

右手劍由體前沿上弧形向體後劈出，方向正西；掌心向南，劍刃朝上下，劈與肩高；眼回頭劍尖外看，左手訣前伸（正東），掌心變向南（圖305）。

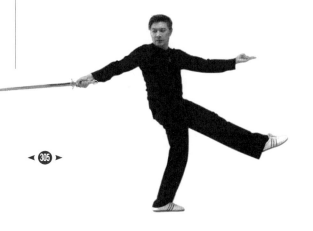

◄ 305 ►

【第三十一式】進步栽劍 (二動)

1. 翻身下撩

鬆左膝，右腳向身體後方下落，腳掌虛着地；此時重心後移，以右腳掌為軸，身體向右後方翻轉270°面向正北；同時左腳向右腳外方落一步，兩腳成平行一字步，兩腳尖向北；轉體後（面向正北），重心移向右腳，右手劍由右後方走右後外弧下撩（正東），高與膝平，右掌心向下，劍刃斜朝前後；眼劍尖外看，左手訣隨勢外展，高與肩平，掌心向下（正西，圖306）。

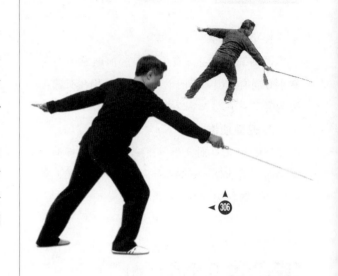

2. 側身下栽

右手劍挑劍尖走上弧形，由身體右側向身體左側斜劍下栽，此時步型不變，重心漸移於左腿；右手劍掌心向北，劍刃斜朝前後；眼劍尖外看，左手訣置於右腕（圖307）。

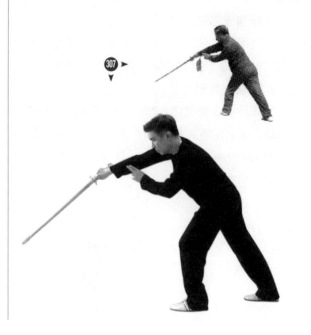

【第三十二式】 左右提鞭 (二動)

1. 虛步挑劍

右腳向正西邁一步，扣右腳尖到正南；此時身體轉二分之一，面向正南，重心移於右腳，提左腳跟，左腳尖虛點地成虛丁步式；右手劍，隨勢由身體左側經體後向正東方向挑劍，右掌掌心向後，劍尖斜上挑，劍刃斜朝左右；眼劍尖外看，左手訣仍在右腕（圖 308）。

2. 轉身掛劍

步型不變，右手劍，經體前向正西方向外掛（180°）；劍型與劍訣皆不變，眼劍尖外看（圖 309）。

【第三十三式】 落花待掃 (二動)

1. 垂劍下截

步型不變；右手劍外垂劍尖，向外貼截，右掌心向外，劍尖斜向下，劍刃斜朝上下；眼劍尖下看，左手訣仍在右腕。

2. 進步反撩

左腳向左橫開半步，腳掌着地，重心移於左腳掌；以左腳掌為軸，轉身進步，右腳向正東邁一步，重心移於右腳成右弓步式；轉體 180° 面向正北（一字步兩腳尖東北），右手劍沿下弧形向正東方向反撩，掌心向上，劍刃朝上下，撩與肩平；眼劍尖外看，左手訣仍在右腕（圖 310）。

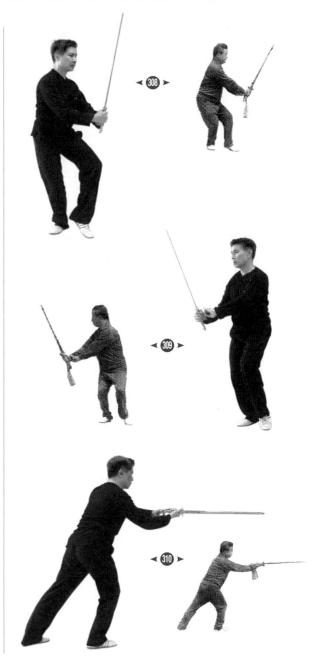

【第三十四式】左右翻身劈劍（四動）

1. 翻身劈劍

挺兩膝，兩腳尖移向西北，過重心弓左膝成左弓步式（一字步）；右手劍沿上弧形翻身劈向正西，掌心向後，劍尖斜朝左右，劍斜劈與肩平；眼劍尖外看，左手訣仍在右腕（圖311）。

2. 回身反撩

收右腳跟，回身，左腳向正東回邁一步（轉體180面向正南），兩腳尖東南，弓左膝成左弓步式，重心在左腳（一字步）；右手劍沿下弧形線向正東方向反撩，劍與肩平，劍刃朝上下；眼劍尖外看，左手訣仍在右腕。

3. 馬步劈劍

挺左膝，落腰，重心移於兩腳，成馬襠步式；右手劍沿上弧形劈向正西，劍與肩平，掌心向南，劍刃斜朝上下；眼劍尖外看，左手訣隨勢移向正東，訣與肩平（圖312）。

4. 進步反撩

與【第三十三式】第二動相同，惟此式係由馬襠步式變一字步式（右弓步），餘皆相同。

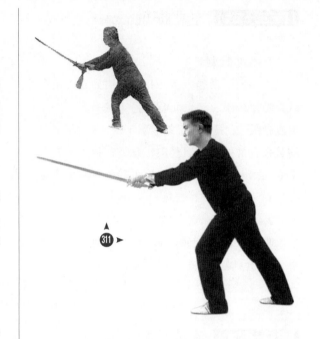

▲ ③311 ▶

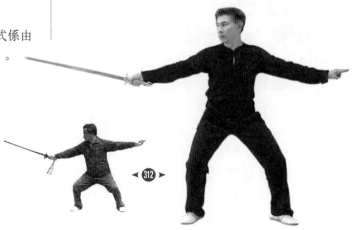

◀ ③312 ▶

【第三十五式】 抱月式 (二動)

1. 馬步合掩

挺右膝，落腰，重心移於兩腳，成馬襠步式；右手劍沿上弧向正西貼落，劍脊貼向左小臂處，圈臂合掩，劍刃朝上下，劍尖朝正西；眼劍尖外看，左手訣反腕止於右腕處 (圖 313)。

2. 虛步平斬

右手劍扣腕，掌心翻向下，劍尖沿外弧形向正東方平抹；此時左手訣，掌心亦翻向下，展臂移向正西，兩臂平舉，移重心身體坐於左腳，右腳向體前虛出步，腳掌着地，腳跟翹起，成左坐虛步式；右手劍折腕向體內貼回，然後外旋向體前平斬，右手劍高與胸齊，掌心向上，劍刃朝左右；眼劍尖外看，左手訣亦旋腕，掌心翻向上，置於右腕處 (圖 314、圖 315)。

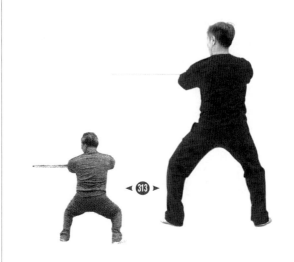

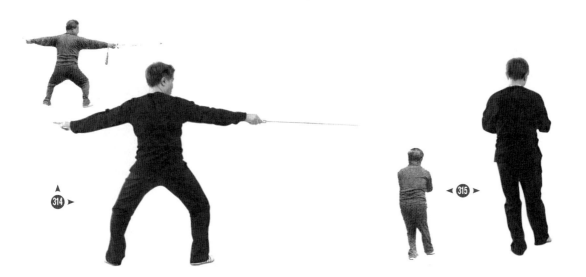

【第三十六式】 單鞭式 (二動)

1. 轉身開步

劍與劍訣皆不變，右腳向身體右後方橫開一步，腳跟
着地，腳尖上翹；此時鬆腰轉身，眼東南外看。

2. 弓步橫斬

弓右膝重心移於右腳成右弓步式 (隔步兩腳尖正
東)；右手劍，沿外弧形向東南方向平斬，掌心向
上，劍尖朝左右，高與喉平；眼劍尖外看，左手訣
留於原位 (圖 316)。

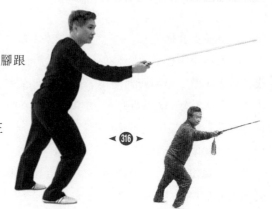

【第三十七式】 肘底提劍 (二動)

1. 背步下截

撤腰，重心移於左腳，右腳後撤，兩膝套
疊，右腳掌着地，腳跟翹起，身體坐於左腳成背
步式；右手劍，合腕下截，止於體前，高與小腿
平，右掌心向下，劍刃斜朝左右，方向正東，左
手劍訣，屈肘護肋；眼劍尖下看 (圖 317)。

2. 獨立抽提

重心後移於右腳，提左膝成右獨立步式；
右手劍，反腕抽提，止於體前，掌心向右，劍尖
斜向下，劍刃斜朝前後；眼劍尖外看，左手訣
下垂護襠 (圖 318)。

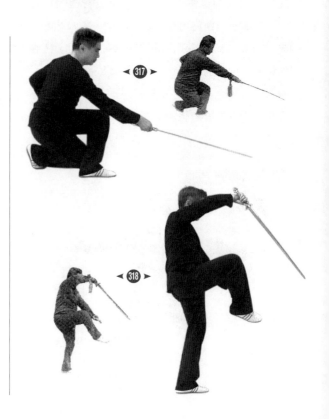

【第三十八式】海底撈月（二動）

1. 獨立劈劍

步型不變，右手劍展腕後劈，方向西南，高與肩平，掌心向外，劍刃斜朝上下；眼劍尖外看，左手訣上升護肋（圖319）。

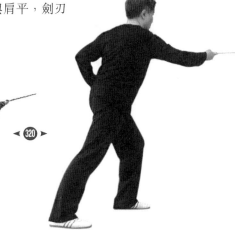

2. 弓步外斬

鬆腰落左腳，過重心成左弓步式（隅步兩腳尖正東）；隨勢右手劍沿下弧形向東北方向平斬，掌心翻向上，劍高與肩平，劍刃朝左右；眼劍尖外看，左手訣仍護肋（圖320）。

【第三十九式】左右橫掃千軍 (四動)

1. 坐身斜拿

身向後坐，重心移於右腳成右坐步式（隅步），前左腳掌貼地；右手劍於坐腰時扣腕裏合，斜向貼拿；劍尖西北，劍鐔東南，高與肩平，掌心向下，劍刃朝前後；眼劍尖外看，左手劍訣前起，變掌握劍柄。

2. 蹬腳推抹

抬左腿，向身體右前方蹬踢，腳尖上翹，腳跟外蹬；然後鬆膝落步，再進右步，弓右膝，重心移於右腳成右弓步式（隅步兩腳尖正東）；此時，兩手握劍向東南方向推抹，劍尖東北，劍鐔西南，高與肩平；眼劍尖外看（圖321）。

3. 坐身斜拿

與第一動相同，惟雙手握劍，翻腕斜貼，左右肢互換，餘動皆同。

4. 蹬腳推抹

與第二動相同，惟左右肢互換，餘皆相同，此時劍尖東南，劍鐔西北（圖322）。

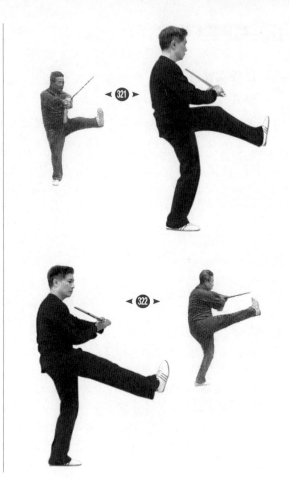

【第四十式】靈貓捕鼠 (二動)

1. 立劍貼截

步型不變（左弓步式，隅步兩腳尖正東）；雙手握劍向體前直立，以劍脊貼拿，劍尖向上，劍刃朝前後；眼劍尖外看。

2. 長腰點刺

步型重心不變，雙手握劍向東北方向點刺，高與膝平；眼劍尖外看（圖323）。

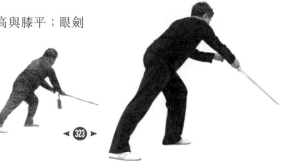

【第四十一式】 蜻蜓點水（四動）

1. 獨立挑劍

坐身重心移於右腳，收右腳跟成右弓步式（隅步兩腳尖正南），然後提左膝，成右獨立步式；右手劍，單手握劍，變弓步時劍向西南外截，高與膝平，掌心向下；變獨立步時，舉臂挑劍，方向西南，掌心向外，劍刃朝前後；左手訣圈臂護右肩，眼劍尖外看。

2. 轉身下扦

左膝向左後外方上提，扣右腳（135°）面轉向西北，步型仍為右獨立步式；右手劍，折腕向身體右後方下扦，劍尖左膝外側，劍刃斜朝左右；眼劍尖下看，右手訣仍護右肩。

3. 蹬腳點劍

步型不變，左小腿翹腳尖，蹬腳跟，向西北方向蹬腳；右手劍，垂右肘，翻腕，掌心向上，劍尖向西北方向點劍。此勢要求點劍與蹬腳同時完成，故劍尖落於左腳跟外方，眼西北外看，左手訣扶劍鐔（圖324）。

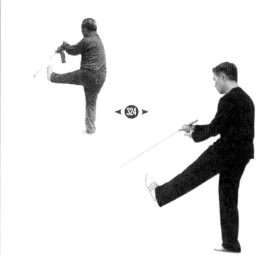

4. 獨立點劍

左腳前落，重心移於左腳，身向前俯，右腿後踢，成獨立（探海式）步；右手劍，坐腕上挑，掌心向內，劍刃斜朝左右；眼劍尖外看，左手訣仍在劍鐔以助其勢，隨勢繼而右腿向西北前方落步，提左膝，成右獨立步式；右手劍，再向西北方向下點，高與膝平，掌心向上，劍刃斜朝左右；眼劍尖外看，左手訣隨勢外展，斜對左額，掌心向外（圖325）。

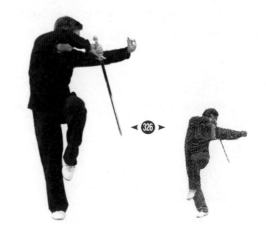

【第四十二式】 黃蜂入洞 (二動)

1. 挑劍貼拿

步型與身法不變，右手劍，折腕上挑貼拿，方向正西，掌心向內，劍刃朝左右；眼劍尖外看，左手訣不變。

2. 摀腰下扦

步型不變，摀腰，劍向體後左腋下下扦，掌心向內，劍尖斜下指，方向正北，劍刃斜朝上下；眼劍尖外看，左手訣不變（圖326）。

【第四十三式】 老叟攜琴 (二動)

1. 背步續扦

鬆右膝，撤左腳，方向西北，腳掌虛着地，腳跟翹起，重心仍在右腳成背步式；右手劍，劍型不變，隨勢繼續下扦，左手訣與視線皆不變。

2. 虛步挑劍

左腳掌着力，扣右腳（225°），腳尖正北；此時轉身收左腳跟，面向正北，然後身體前移，重心移於左腳，右腳前並，右腳掌虛着地，成左虛丁步式；右手劍，隨勢上挑，斜向西北，掌心向內，劍刃斜向上下；眼劍尖外看，右手訣置於右腕，掌心向內（圖 327）。

【第四十四式】 雲麾三舞 (十二動)

1. 弓步劈劍

轉身面向正東，右腳向右外方開步，過重心成右弓步式（隅步兩腳尖正東）；左手訣張開握劍，兩手舉劍，沿上弧形向東南方向劈劍，高與肩平，劍刃斜向上下；眼劍尖外看（圖 328）。

2. 進步下截

左腳向左前邁一步（隅步兩腳尖正東），左腳掌虛踏地，重心仍在右腳；兩手握劍向身體右外後方（西南）下截，高與膝平，劍刃斜朝左右，眼劍尖下看（圖 329）。

3. 翻身劈劍

弓左膝，重心移於左腳（原步型不變）成左弓步式；雙手劍沿上弧形劈向東北，劍與肩高，劍刃斜向上下；眼劍尖外看（圖330）。

4. 虛步撩格

提右膝成左獨立式，雙手劍回身下撩至西南，止於身體右外後方，劍高與膝平，劍刃斜朝左右，眼劍尖下看；隨即落右步，方向東南，跟左步，左腳掌虛着地，重心移於右腳，身體下坐成虛丁步，面向東南；此時捲腕，雙手劍上格，高與喉平，劍尖朝西南，劍刃朝上下；眼劍尖外看（圖331、圖332）。

5. 弓步劈劍

與第一動相同，惟方向西北，左右下肢互換。

6. 進步下截

與第二動相同，惟方向西南，雙手劍掌心向上，左右下肢互換。

7. 翻身劈劍

與第三動相同，惟方向東北，左右下肢互換。

8. 虛步撩格

與第四動相同，惟撩向西南格向西北，左右下肢互換。

9. 弓步劈劍

與第一動相同。

10. 進步下截

與第二動相同。

11. 翻身劈劍

與第三動相同。

12. 虛步撩格

與第四動相同。

【第四十五式】 神女散花 (二動)

1. 背步貼拿

左腳向左前（正東）虛開半步，隨即背右腳於左腳後外方，腳掌虛踏地，腳跟翹起，身體下坐，重心在左腳，成背步式；上手劍不動，隨勢貼拿，眼劍尖外看。

2. 背步下截

步型不變，劍交左手握劍，於背步時下截，高與小腿平，掌心向下，劍尖向東，劍刃斜朝左右；眼劍尖下看，右手掐訣屈肘，護右肋，掌心向上（圖 333）。

【第四十六式】 妙手摘星 (二動)

1. 立腰貼拿

立腰，左手劍，翻劍上截，方向東北；劍與頭平，掌心向上，劍刃朝左右，步型不變；眼劍尖上看（圖 334）。

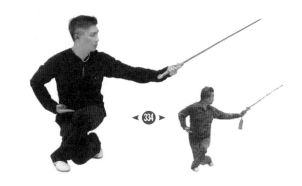

2. 弓步抹劍

重心後移，起身提左膝，左腳向左前開步，弓左膝成左弓步式（隔步兩腳尖正東）；左手劍，於提膝時向體前貼合，於開步時隨勢向左外橫抹，掌心向下，劍與肩平，方向正東，右手訣隨勢前伸，掌心亦向下，兩臂於體前左右展開，寬與肩寬；眼劍尖外看（圖 335）。

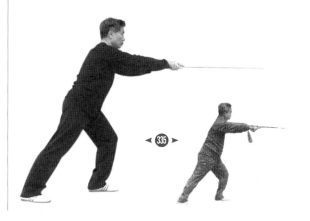

【第四十七式】迎風撢塵 (八動)

1. 虛步抱劍

收右腳跟（90°正北），身體轉向正南；弓右膝，重心移於右腳，左腳收步，腳掌踏地，腳跟翹起，收於右腳左側，成虛丁步，立劍垂劍鐔，雙手握劍，隨身體外掛，止於正南；劍尖向上，兩掌心向內，劍刃朝左右，眼劍尖外看（圖336）。

2. 背步掛劍

轉體180°面向正北，左腳向左後方開步，腳尖移向正北，弓左膝，重心移於左腳，右腳掌踏地，腳跟翹起，成背步式；雙手劍，向左後方隨身體外掛，劍型與眼皆不變，方向正北。

3. 橫劍外截

步型不變，雙手劍，向身體右外方橫劍下截，劍尖朝東，劍刃朝上下，掌心向內；眼劍尖外看。

4. 弓步刺劍

挺左膝起身，進右步，弓右膝，重心移於右腿（一字弓步，兩腳尖東北）；隨勢劍向正東平刺，劍與肩高，劍型不變，眼劍尖外看。

5. 虛步抱劍

與第一動相同，惟左右下肢互換，面向正北（圖337）。

6. 背步掛劍

與第二動相同，惟左右下肢互換，面向正南（圖338）。

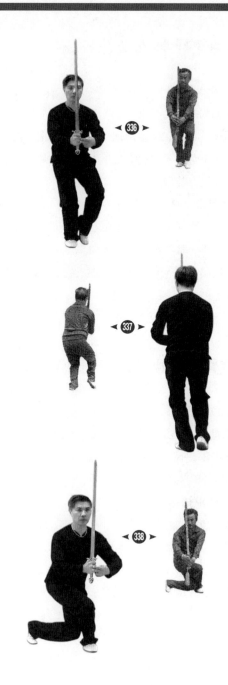

7. 橫劍外截

與第三動相同，惟左右下肢互換，面向正南。

8. 弓步刺劍

與第四動相同，惟左右下肢互換（圖339）。

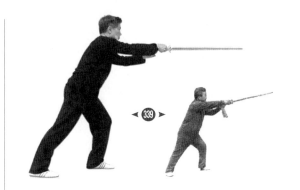

【第四十八式】跳劍截攔（四動）

1. 獨立下截

提右膝，成左獨立式步；右手劍，向身體右外下方下截，方向正西，掌心向下，劍與膝高，劍刃斜朝左右；眼劍尖下看，左手變訣，展臂外指（正東，圖340）。

2. 翻劍上截

步型不變，右手劍，掌心翻向上，翻劍上截，方向西北；劍與頭高，左手訣，隨勢亦翻掌外指，掌心向上；眼劍尖外看。

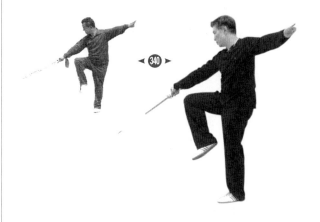

3. 跳步下截

提右膝，縱身起跳，右腳甫及落地，左腳前伸，方向正西，腳掌虛踏地，身體坐於右後腳，成坐步式；右手劍隨勢向體前正西下方劈截，劍尖朝西，劍刃朝上下；右手劍訣回收至右腕處，眼劍尖外看（圖341）。

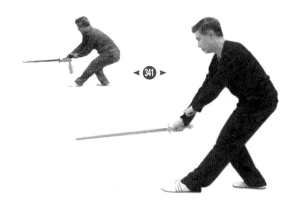

4. 背步反剪

左腳橫蹬腳跟（正北），移重心於左腳；右腳掌虛着地，腳跟翹起，成背步式；此時橫身右手翻腕，反劍上剪，高與頭平，劍刃斜向前後；眼劍尖上看，左手訣指向右臂（圖 342）。

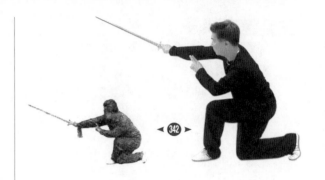

【第四十九式】 左右臥魚 (二動)

1. 背步下劈

起身，向正西進右步，再背左步，重心移於右腳；左腳掌踏地，腳跟翹起，身體坐於右腳成背步式，面向正南；右手劍提肘，垂劍尖，於進右步背左步時沿身體左側（正東）走上弧形，劈向正西，當身體下坐時，劍止於右膝前，劍尖朝西，劍刃朝上下；左手亦握劍柄，眼劍尖外看（圖 343）。

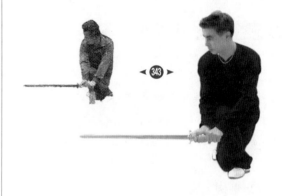

2. 背步下劈

翻身，身向後移，重心移於左腳，右腳尖由正南扣向正北；此時重心再移於右腳，橫開左步，再背右步，過重心於左腳，右腳掌踏地，腳跟翹起，重心在左腿，身體下坐，成背步式；隨勢於翻身時兩手握劍，向身體後方拉劍，劍尖經正東沿上弧形劈向正西，於坐身時止於左膝前，劍尖朝西，劍刃朝上下，面向正北，眼劍尖外看（圖 344）。

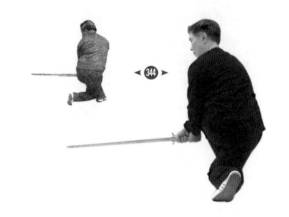

【第五十式】分手小雲麾劍 (四動)

1. 弓步上抹

身向後移，重心移於右腳，轉身，左腳扣腳
(225°，西南)，重心左移，然後開右步，弓右膝
成右弓步式 (隔步，兩腳尖正西)，此時身體亦由
正北轉向正西；右手劍，掌心翻向下，向右後上
方平抹，方向西北，劍與喉平，劍刃朝左右；眼
劍尖外看，右手訣留於體後，掌心亦向下。

2. 回身貼格

收左腳跟，弓左膝，重心移於左腿，右腳
腳掌着地，腳跟翹起，收於左足旁，成虛丁步，
此時面向正南。右手劍翻腕，向體前貼格，掌
心向內，劍尖朝西，劍刃朝上下，高與肩平，眼
劍尖外看，左手訣置於劍鐔處 (圖 345)。

3. 弓步雲斬

鬆腰向正西出右步，弓右膝，重心移於右
腿，仍成右弓步式；左手訣變掌握劍，右手掌
變訣，左手劍挑劍尖，旋腕走裏弧形，向左外前
方雲斬；右手訣旋腕前伸，兩臂與肩平，左手
劍掌心向上劍尖前指 (正西)，劍刃朝左右；眼
劍尖外看，右手訣掌心亦向上 (圖 346)。

4. 弓步雲抹

步型不變，左手劍裏合，然後沿右外弧合
腕外抹，右手訣亦旋腕外展，兩臂與肩寬，與肩
高，左手劍掌心向下，劍尖前指，劍刃朝左右；
眼劍尖外看，右手訣掌心亦向下 (圖 347)。

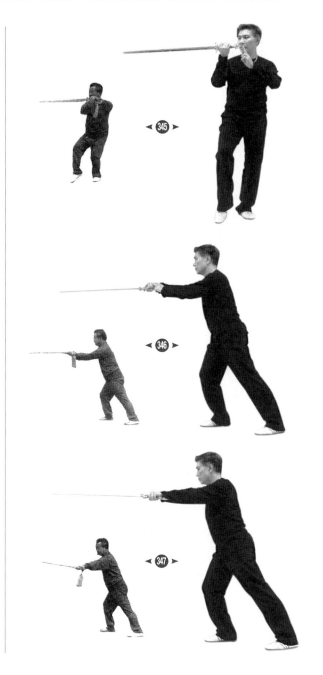

【第五十一式】 黃龍轉身 (四動)

1. 弓步下截

身向左轉（180°），面向正東，扣右腳，開左腳落向正東，移重心於左腳，弓左膝成左弓步式（隅步，兩腳尖轉向正東）；右手劍，走外下弧形下截，方向東北，掌心向下，劍刃斜朝左右，高與膝平；眼劍尖外看，右手訣後指，掌心亦向下（圖348）。

2. 轉身上撩

左腳掌為軸，身向左後轉（180°），面向正西，右腳向東北上一步，重心仍在左腳，弓膝成左弓步式（隅步，兩腳尖轉向正西）；右手劍，沿上外弧形翻腕撩向西南，掌心向上，劍與肩平，劍刃朝左右；眼劍尖外看，右手訣伸向體後，掌心亦向上（圖349）。

3. 獨立挑劍

身向後移，重心移於右腳，提左膝，向左後上方提膝轉體，隨勢右腳扣（135°），方向東南，成右獨立式；左手劍，沿外弧形到東北方向截挑，高與頭平，掌心向內，劍刃斜朝左右；眼劍尖外看，右手訣在左腕（圖350）。

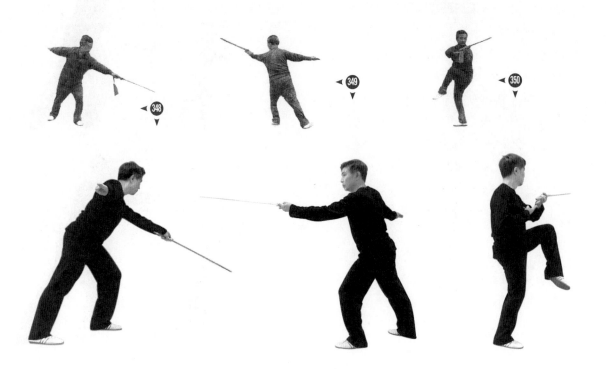

4. 弓步抹劍

落左步，面轉向正東，弓左膝，重心移於左腳成左弓步式（隅步兩腳尖正東）；左手劍裏合，然後旋腕向左外方平抹；掌心向下，劍尖朝前，劍刃朝左右；眼劍尖下看，右手訣向體前平伸，掌心向下，兩臂與肩寬，與肩高（圖351）。

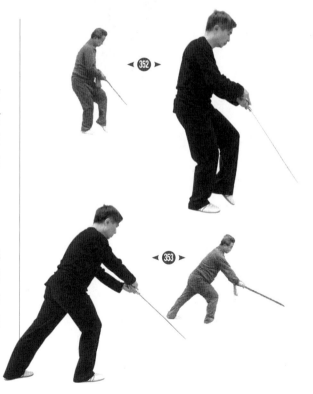

【第五十二式】拔草尋蛇（四動）

1. 虛步貼拿

身向後坐，重心移於右腳，收左腳於右腳旁，腳掌着地，腳跟翹起；左手劍旋腕，向體前貼拿提劍回收，止於左膝前，掌心向外，劍刃朝左右；眼劍尖下看，右手訣變掌回握劍柄（圖352）。

2. 弓步下刺

左腳向前出半步，甫及落地，再進右步，弓右膝成右弓步式，重心在右腳（正步兩腳尖正東）；雙手劍隨勢向左合腕，向正前下刺，高與小腿平，對正右膝，右掌心向左，劍刃斜向前後；眼劍尖下看，左手亦握劍，掌心向右（圖353）。

3. 虛步貼拿

與第一動相同，惟左右下肢互換（圖354）。

4. 弓步下刺

與第二動相同，惟左右下肢互換（圖355）。

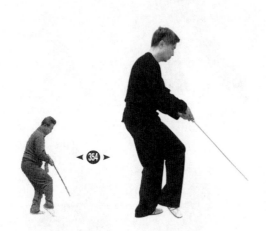

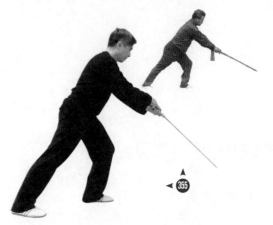

【第五十三式】 黃龍攪尾（四動）

1. 坐步下截

身向後坐，重心移於右腳成右坐步式（正步）；雙手劍折腕，以劍尖向左後下方回劍下截，劍尖向下，劍刃斜向前後；眼劍尖下看，左手亦握劍柄。

2. 撤步劈劍

左腳向體後撤一步，重心仍在右腳成右弓步式（正步兩腳尖正東）；雙手劍，舉劍前劈，高與肩平，劍尖朝東，劍刃斜朝上下；眼劍尖外看，左手仍握劍柄（圖356）。

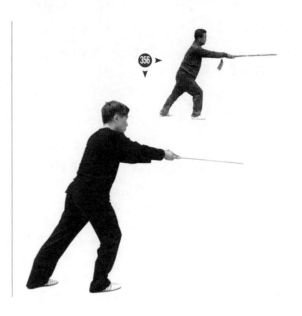

3. 坐步下截

與第一動相同，惟左右下肢互換。

4. 撤步劈劍

與第二動相同，惟左右下肢互換（圖 357）。

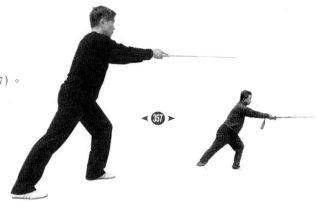

【第五十四式】白蛇吐信（六動）

1. 坐步崩劍

撤腰身向後坐，變右坐步式，左腳腳掌踏地，腳跟虛起；雙手劍坐腕上崩，高與喉平，劍尖斜向上，劍刃斜向前後，眼劍尖外看（圖358）。

2. 並步下點

立身，上右步，與左腳並成自然步；雙手劍垂腕下點，止於體前；劍尖斜向下，劍刃斜向前後，眼劍尖下看；左手仍握劍（圖359）。

3. 弓步崩劍

進右步弓右膝，成右弓步式（正步，兩腳尖正東），雙手劍上崩，與第一動相同。

4. 並步平點

與第二動相同，惟左右下肢互換，劍點與胸平。

5. 弓步崩劍

與第三動相同，惟左右下肢互換（圖 360）。

6. 並步高點

與第四動相同，惟下肢左右互換，劍點與眼平（圖 361）。

【第五十五式】雲照烏山 (二動)

1. 弓步下截

身向右後轉；開右腳 180°，扣左腳，右腳落向正西，弓膝成右弓步式，重心在右腳（隅步兩腳尖正西）；右手劍於轉體時向右後下方攔截，高與膝平，方向西北，掌心向下，劍刃斜朝左右；眼劍尖下看，左手變訣伸向體後，掌心亦向下（圖 362）。

2. 弓步上撩

右腳掌為軸，身向右外後方翻身進左步（西北）；當右腳跟落地後弓右膝成右弓步式（隔步兩腳尖變正東），右手劍翻腕掌心翻向上，沿右外弧形上撩，止於東南，高與喉平，劍刃斜朝左右；眼劍尖外看，左手訣隨勢掌心翻向上，伸於體後（圖363）。

【第五十六式】李廣射石（二動）

1. 獨立挑劍

撤腰，重心移於左腳，提右膝成左獨立步；右手劍旋腕挑向西南，掌心向上，劍尖與喉平，劍刃斜朝前後；眼劍尖外看，左手訣移於右腕，掌心向下。

2. 弓步雲抹

鬆腰，落右腳，重心移於右腳，成右弓步式（隔步兩腳尖正南）；右手劍，向身體裏合，然後向體前右外方雲抹；此時圈右臂，右手劍尖正南，劍鐔斜向西北，劍刃斜向西南，高與喉平，劍尖遙對鼻尖，左手訣正前直指，掌心向下眼；劍尖外看（圖364）。

【第五十七式】 抱月式 (二動)

1. 坐步回拿

身向後坐，重心移於左腳，前右腳掌着地；右手劍，反腕回貼，止於喉前，掌心向外，劍尖朝左，劍刃朝上下；眼劍尖外看，左手訣亦圈臂與劍尖對指，掌心亦向外。

2. 虛步平斬

步型不變，右腳掌向左移半步，虛右腳跟成虛坐步式；右手劍旋腕經右肩沿右外弧形向體前平斬；掌心翻向上，劍尖朝正南，劍刃朝左右，高與胸平；眼劍尖外看，左手訣亦旋腕前伸，置於劍鐔處（圖365）。

【第五十八式】 單鞭式 (二動)

此式與第三十六式之單鞭式相同，惟此勢方向正西，劍尖西北（圖366）。

【第五十九式】 烏龍擺尾 (二動)

1. 弓步點劍

步型不變，右腕鬆力，垂劍下點，方向仍在西北；劍尖下垂，掌心向左，劍刃斜向前後，眼劍尖外看，左手訣仍在體後。

2. 長腰反剪

步型不變，長腰，舒背，翻腕反挑劍尖，向西北反剪；掌心向右外方，劍尖上剪，劍刃斜朝上下；眼劍尖外看，左手訣隨勢反挑，仍在體後，掌心亦向右（圖367）。

◄ 367 ►

【第六十式】 鷂子串林（六動）

1. 虛步貼格

左腳跟內收90°（正北），弓左膝，重心移於左腳，身向左轉，面向正南，收右腳，腳掌虛着地，腳跟翹起，成虛丁步式；右手劍，掌心翻向內，隨勢貼格於體前，高與肩平，劍尖向西，手心向內，劍刃朝上下；眼劍尖外看，左手訣在劍鐔（圖368）。

◄ 368 ►

2. 進步刺劍

右腳向正西橫身進步，重心移於右腳，收左腳於右腳旁，腳掌着地，腳跟翹起，成虛丁步式；右手劍，劍型不變，隨勢向前平刺，左手訣仍在劍鐔（圖369）。

3. 撤步貼拿

左腳向左後撤一步，重心移於左腳，收右腳仍變成虛丁步式；右手劍與左手訣及劍型不變，隨勢貼拿上格，如第一動。

◄ 369 ►

4. 翻身貼拿

右腳向左後方撤一步，翻身，右腳跟向正南回落；面向正北，弓右膝，重心移於右腳，收左腳，腳掌着地，腳跟翹起，收於右腳旁，成虛丁步；隨勢右手劍，翻腕撤向正北，貼拿上格，掌心向外，劍尖向西，劍刃朝上下；眼劍尖外看，左手訣在右腕（圖 370）。

5. 進步刺劍

與第二動相同，惟面向正北，下肢左右互換（圖 371）。

6. 撤步貼拿

與第三動相同，惟面向正北，下肢左右互換。

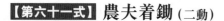
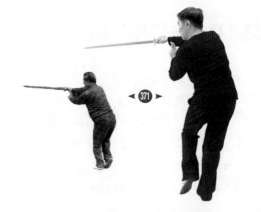

【第六十一式】 農夫着鋤 (二動)

1. 進步平刺

左腳向正西進半步，甫及着地，再進右步，弓右膝，重心移於右腳成一字步（兩腳尖西南）；右手劍向裏合腕，隨勢向正西平刺，劍與胸高；掌心向左，劍尖正西，劍刃朝上下；眼劍尖外看，左手訣展向體後，掌心亦向左（圖 372）。

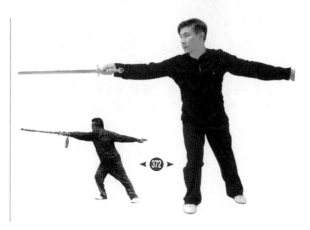

2. 馬步下劈

右手劍鬆腕反剪，然後向身體左側插劍；左手訣，放開變掌，握劍柄，此時重心移於左腳，提右腿，橫身向正西落步，身體下蹲，變馬襠步（兩腳尖正南）；此時雙手握劍，隨勢下劈，置於體前，高與膝平，劍尖向西，劍刃朝上下，眼劍尖外看（圖 373）。

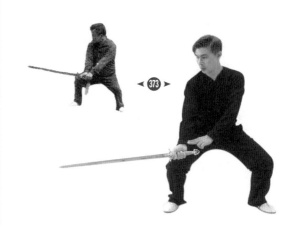

【第六十二式】勾掛連環（四動）

1. 弓步反剪

長腰弓右膝（收右腳跟，蹬左腳跟），變一字弓步式；重心在左腳，長腰舒臂平刺劍（正西）；然後翻腕反剪，左手訣亦隨勢翻轉，仍展於體後，眼劍尖外看。

2. 獨立平刺

垂劍尖，劍向身體左側下插，然後向上掛起，此時重心移於左腳，提右膝成左獨立步式；右手劍，經體前向正西平刺，掌心向內，劍尖朝西，劍刃朝上下；眼劍尖外看，左手劍訣在劍鐔（圖 374）。

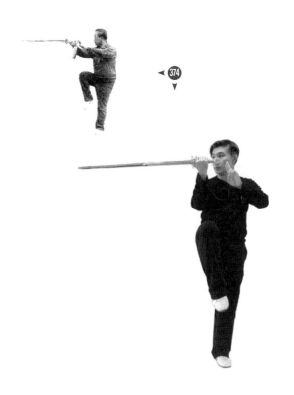

3. 背步下截

橫腰，右腳向身體右側橫落（腳尖正北），弓右膝，重心移於右腳，左腳掌着地，腳跟翹起成背步式；右手劍，隨勢後插，置於身體右後側，劍尖下插，掌心向上，劍刃斜朝左右；眼劍尖下看，左手訣在劍鐔。

4. 蹲身截劍

劍尖上挑，立劍，升腰，左腳向右腳外方落步，轉體收右腳跟兩腳成自然步（腳尖正東）；身體逐漸下蹲，右手劍，隨勢後倒，掌心向內劍尖指向正西，劍刃朝上下；置於左小腿外側，眼正東平看，左手訣在右腕。

【第六十三式】合太極 (四動)

1. 獨立交劍

升腰，重心移於左腳，提右膝成左獨立式步，面向正東；左手訣變掌，握劍，右手變訣，隨勢劍鐔向體前外方升起上擊；掌心向外，劍脊貼左小臂，劍尖斜向下，劍刃斜朝左右；眼正東平遠視，右手訣護襠，掌心向外（圖 375）。

2. 弓步進訣

右腳下落（亦可跳步下落），甫及落地再進左步，弓左膝成左弓步式（正步，兩腳尖正東），落步時劍鐔下合護襠；右手訣提於右耳旁，變弓步時，右手訣向體前平指，高與胸平，掌心向下，眼正前平遠看；左手劍垂臂置於身體左側，劍鐔向下，劍刃朝前後，掌心向外，劍脊貼於左小臂（圖 376）。

3. 轉身進鐔

右手訣，向右後外方外摟，收右腳跟（90°正北），蹬左腳跟，重心移於右腳成右弓步式，此時回身面向西南；右訣外摟時，左手垂肘升劍鐔，置於左額外，變步轉身後以劍鐔向西南

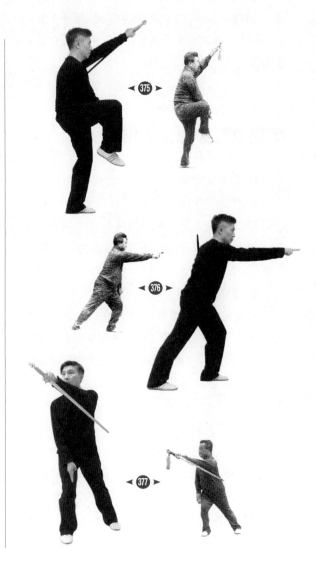

前方指擊，掌心向外，劍刃斜朝上下，劍脊貼小臂；眼劍鐔外看，右手訣鬆垂於右胯旁（圖377）。

4. 並步還原

俯身，左手劍鐔下落，對正右腳前，鬆腰跟步，左腳並於右腳旁（自然步，兩腳尖正南）；此時右手訣，由右胯旁漸向東南升起，引視線提頂立身，面向東南，右手訣繼續沿上弧移於身體右外側，對正右額，掌心向外，指尖上指；此時面轉向正南，然後右臂下垂，兩臂分垂於身體左右兩側，如預備式第一動，由動復還於靜，調勻呼吸後還原（圖378、379、380）。

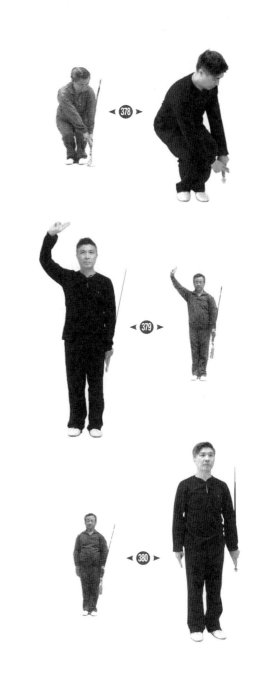

附錄：教學示範

　　以下十段影片，為九十年代馬有清宗師造詣精深之時拍下的，極為珍貴。馬宗師示範了太極拳的慢架、太極刀和太極劍。另外，亦示範了太極拳的單練方式，挑選了某幾個動作重複練習。在講解的同時，馬宗師還分享了他跟老師楊禹廷先生練習時的點滴。片段的桌面版可登入以下網頁瀏覽

http://publish.commercialpress.com.hk/misc/Tai_Chi/index.htm 。

第一段
太極拳規範（慢架）

第二段
太極刀（又名十三刀）

第三段
太極劍

第四段
太極拳單練 ── 定步雲手

第五段
太極拳單練 —— 活步雲手、單式穿插

第六段
太極拳單練—攬雀尾、單鞭、旋轉

第七段
太極拳單練—獨立提步的姿勢

第八段
太極拳轉身動作

第九段
太極拳—手的練習

第十段
太極拳—無手如有手